一張紙即可摺出驚人的藝術

擬真摺紙 3

陸上行走的生物篇

福井久男 ◎著

賴純如 ◎譯

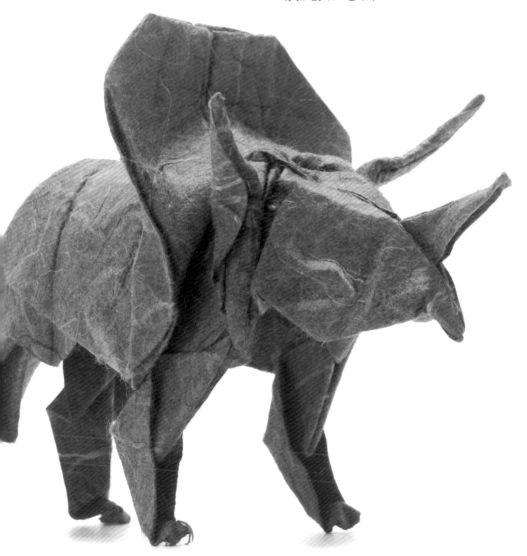

漢欣文化事業有限公司
Han Shin Cultural Enterprise Co., Ltd.

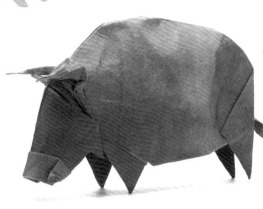

牛 ▶p.14
難易度等級 ★★☆☆☆

河馬 ▶p.18
難易度等級 ★★★☆☆

土豚 ▶p.22
難易度等級 ★★★☆☆

綿羊 ▶p.26
難易度等級★★★☆☆

長頸鹿 ▶p.30
難易度等級 ★★★☆☆

陸上行走的生物篇：目錄

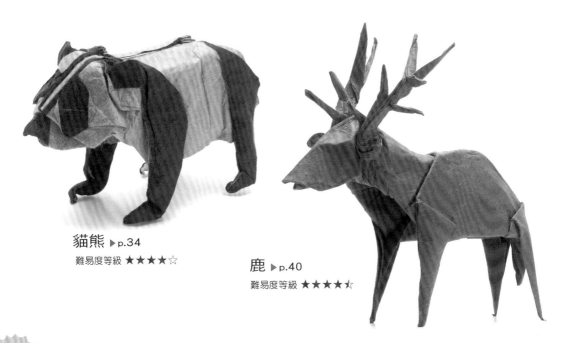

貓熊 ▶p.34
難易度等級 ★★★★☆

鹿 ▶p.40
難易度等級 ★★★★☆

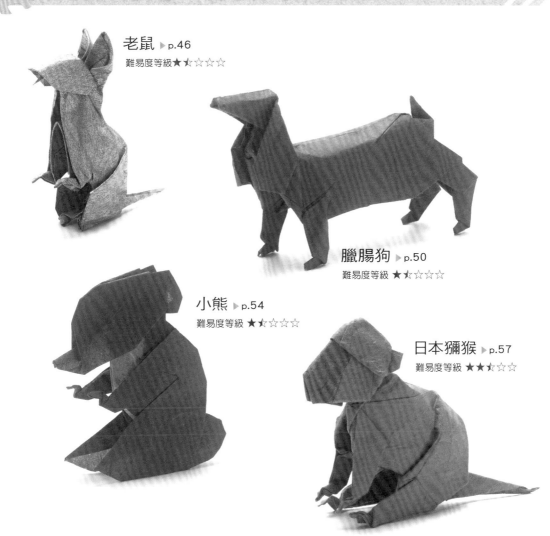

老鼠 ▶p.46
難易度等級★★☆☆☆

臘腸狗 ▶p.50
難易度等級 ★★☆☆☆

小熊 ▶p.54
難易度等級 ★★☆☆☆

日本獼猴 ▶p.57
難易度等級 ★★☆☆☆

長臂猿 ▶p.60
難易度等級 ★★★☆☆

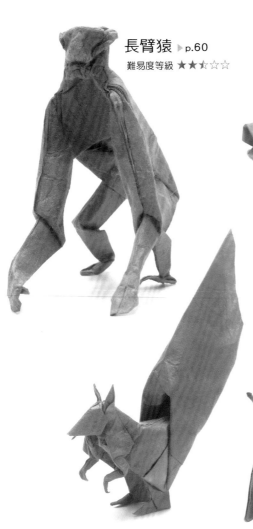

蝴蝶犬 ▶p.64
難易度等級 ★★★★☆

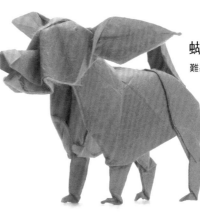

松鼠 ▶p.68
難易度等級 ★★★★☆

犰狳 ▶p.73
難易度等級 ★★★★★

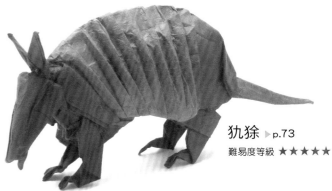

收錄作品介紹 ③ 甲殼類・爬蟲類

RIKU

蠍子 ▶p.80
難易度等級 ★★★★☆

蜥蜴 ▶p.86
難易度等級 ★★★★☆

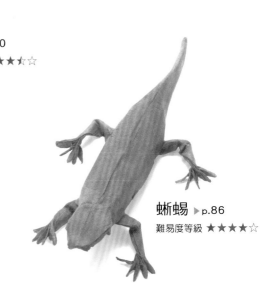

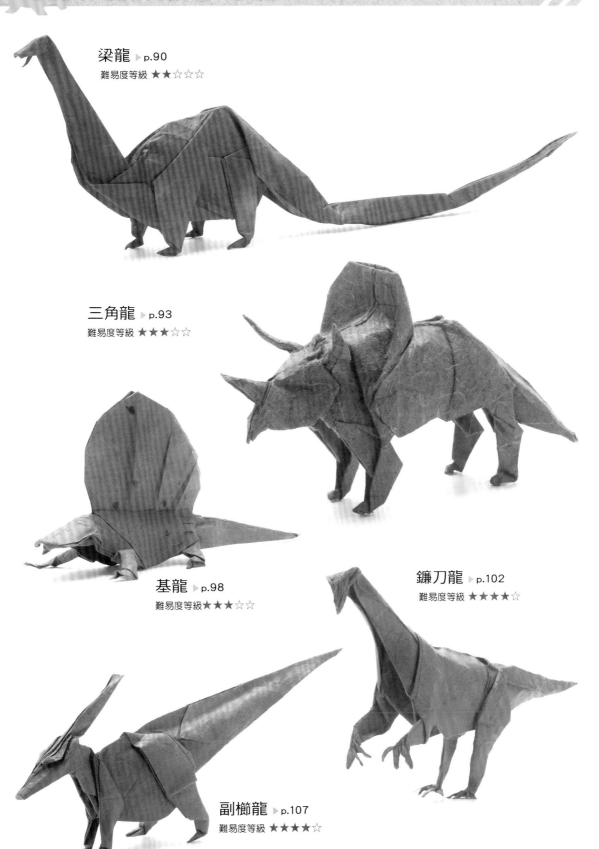

梁龍 ▶ p.90
難易度等級 ★★☆☆☆

三角龍 ▶ p.93
難易度等級 ★★★☆☆

基龍 ▶ p.98
難易度等級 ★★★☆☆

鐮刀龍 ▶ p.102
難易度等級 ★★★★☆

副櫛龍 ▶ p.107
難易度等級 ★★★★☆

▶ 前言

　　「擬真摺紙」是以動物、恐龍、昆蟲等為題材，盡可能摺出接近真實物體的創作摺紙。乍看之下難度似乎很高，但各個作品皆有「基礎摺法（※）」的階段，首先要學會這個部分，才能夠逐步發展為逼真立體的複雜形狀。基礎摺法本身或許較為費工，但並不會很難理解，只要多挑戰幾次，從小孩到年長者，無論是誰都能摺得出來。

　　這次是應出版社的要求才得以出版本書。由於之前出版的2本摺紙書《擬真摺紙》和《擬真摺紙2 空中飛翔的生物篇》獲得了超乎想像的迴響，我除了滿懷感謝之情，也深刻地感受到原來有這麼多讀者都對擬真摺紙有興趣。

　　這次的主題是「陸上」的生物，收錄的作品也非常廣泛，從比較簡單的作品到難度較高的作品都有。為了方便初學者以及對摺紙有興趣的眾多讀者們按圖製作，在難以理解的部分也會用照片來解說摺紙圖。

　　要一邊看摺紙圖一邊摺絕對不是件容易的事，如果有不清楚的地方，通常只要看看下一張圖就能迎刃而解，因此不妨養成預先看好下一步驟的摺紙圖來摺的習慣。同時，說明文的部分最好也先行看過，有些容易誤解的地方只要看過就能加以釐清。此外，想知道為什麼要這樣來摺，就不能錯過「摺疊時的重點」。

　　在完成基礎摺法後，就不一定要原封不動地按照摺紙圖來摺了。例如，在摺動物時，可以在頭部的位置或是腳的形狀上加以變化，依自己的喜好來調整到滿意為止。

　　「擬真摺紙」的特色（雖然不全都是擬真的作品），可以說是完成品立體有型，而且充滿了曲線。正因如此，從最後的摺紙圖到完成品之間，會耗費許多時間在「整理形狀、完美成型」上，有時甚至要花好幾天慢慢地調整出理想的形狀。這個部分很難在書面上加以呈現，因此煩請各位讀者參考本書所刊載的完成作品照片來進行。

　　為了保持作品的立體美觀並提高耐久性，必須進行「塗膠」作業。關於塗膠的方法，在本書中有詳細的圖文解說，中級程度以上的讀者請務必挑戰看看。

　　話雖如此，第一次製作作品就要塗膠，或許需要一點勇氣。首先，不妨省略塗膠作業，試著摺到最後看看；待完成作品後，再回溯到註明「塗膠開始」的步驟，然後進行塗膠。省略塗膠作業來摺時，不一定要使用和紙，有些作品用市售的「色紙」來摺或許會更容易。依作品而異，有時儘量選擇薄一點的紙張來摺或許會比較好。

<div align="right">

2015 年10月

福井 久男

</div>

Memo

　　（※）**基礎摺法**……在擬真摺紙中，每一項作品都有「基礎摺法」的階段。這個階段的意義在於「只要照著摺紙圖來摺，不論是誰都能夠摺出相同的形狀」。只要能好好地完成「基礎摺法」，就算在接下來的步驟裡改變了摺的位置及角度，稍微加入摺紙人本身的想法也無妨。如此一來，雖然完成品的形狀會有些微的不同，但這也是擬真摺紙的魅力之一喔！

谷摺線（谷線）

摺線位於紙張的內側，也稱作谷線。
本書中會以「谷線」來標示。

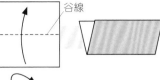

谷線

山摺線（山線）

摺線位於紙張的外側，也稱作山線。
也可以把紙張翻到背面當作谷線來
摺。本書中會以「山線」來標示。

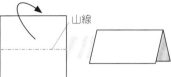

山線

隱藏的谷摺線（隱藏谷線）

在紙張下方所隱藏的谷摺線，
以較細的谷摺線來標示，
也稱作隱藏谷線。
本書中會以「隱藏谷線」來標示。

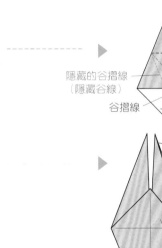
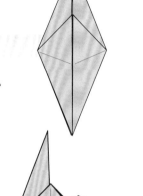

隱藏的谷摺線
（隱藏谷線）

谷摺線

隱藏的山摺線（隱藏山線）

在紙張下方所隱藏的山摺線，
以較細的山摺線來標示，
也稱作隱藏山線。
本書中會以「隱藏山線」來標示。

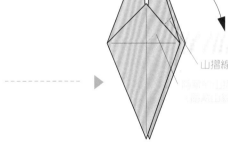

山摺線

隱藏的外形線

必要時會標示出在紙張下方所隱藏的
輪廓線（外形線）。

隱藏的
外形線

壓出摺線（摺痕）

摺好之後再打開恢復原狀，壓出摺線
（摺痕）。

打開壓平

打開 ↗ 的部分壓平。

把紙拉出

把紙拉長

均等地摺

翻到背面

放大圖示

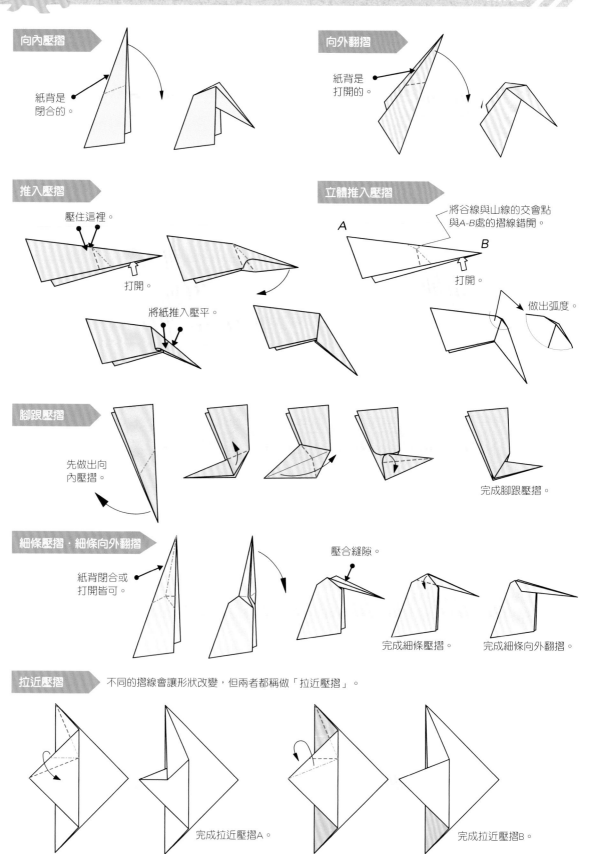

向內壓摺

紙背是閉合的。

向外翻摺

紙背是打開的。

推入壓摺

壓住這裡。

打開。

將紙推入壓平。

立體推入壓摺

將谷線與山線的交會點與A-B處的摺線錯開。

A

B

打開。

做出弧度。

腳跟壓摺

先做出向內壓摺。

完成腳跟壓摺。

細條壓摺・細條向外翻摺

紙背閉合或打開皆可。

壓合縫隙。

完成細條壓摺。

完成細條向外翻摺。

拉近壓摺　不同的摺線會讓形狀改變，但兩者都稱做「拉近壓摺」。

完成拉近壓摺A。

完成拉近壓摺B。

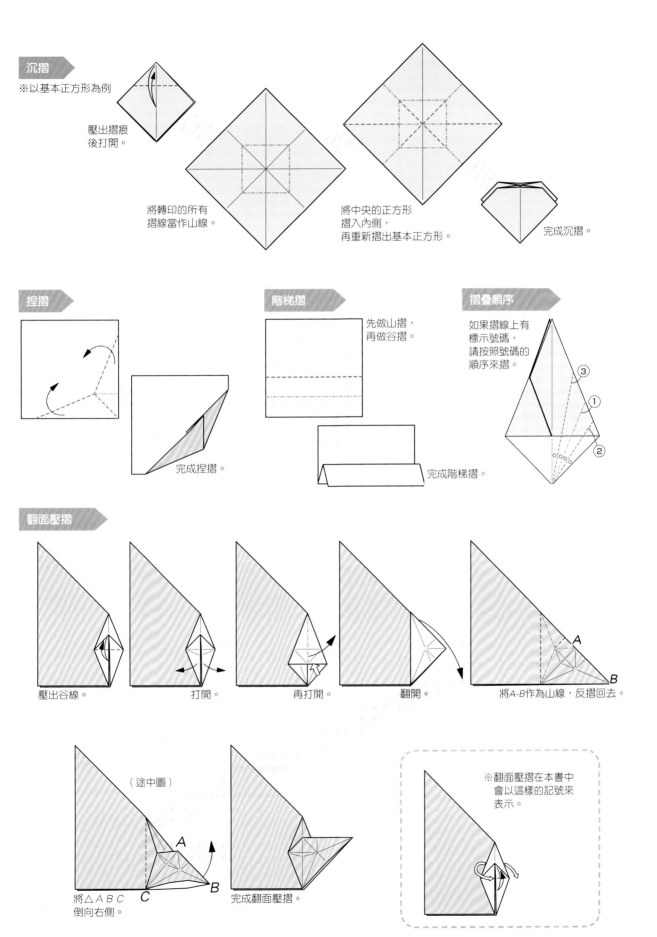

沉摺

※以基本正方形為例

壓出摺痕
後打開。

將轉印的所有
摺線當作山線。

將中央的正方形
摺入內側，
再重新摺出基本正方形。

完成沉摺。

捏摺

完成捏摺。

階梯摺

先做山摺，
再做谷摺。

完成階梯摺。

摺疊順序

如果摺線上有
標示號碼，
請按照號碼的
順序來摺。

翻面壓摺

壓出谷線。

打開。

再打開。

翻開。

將A-B作為山線，反摺回去。

（途中圖）

將△ABC
倒向右側。

完成翻面壓摺。

※翻面壓摺在本書中
會以這樣的記號來
表示。

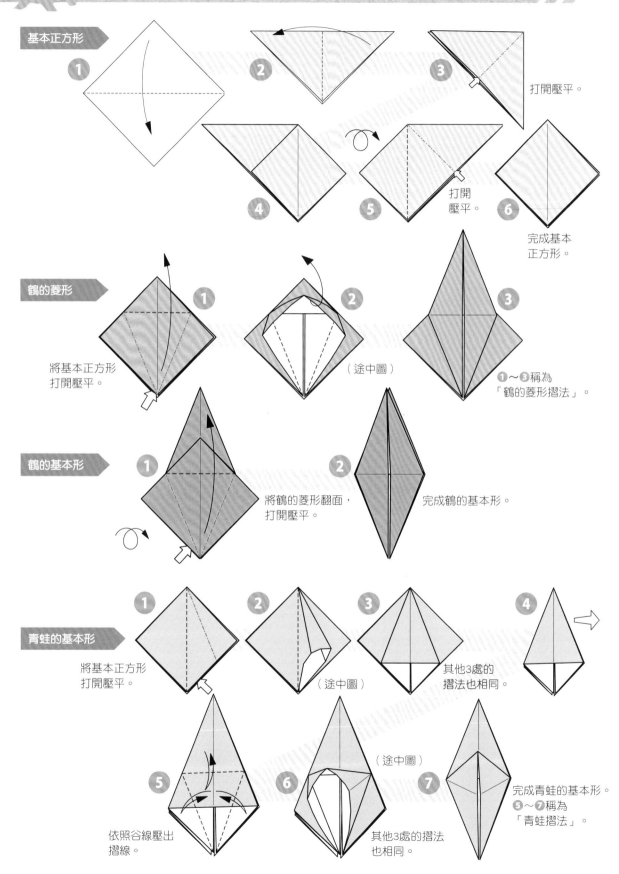

基本正方形

①

②

③ 打開壓平。

④

⑤ 打開壓平。

⑥ 完成基本正方形。

鶴的菱形

① 將基本正方形打開壓平。

② （途中圖）

③ ①～③稱為「鶴的菱形摺法」。

鶴的基本形

① 將鶴的菱形翻面，打開壓平。

② 完成鶴的基本形。

青蛙的基本形

① 將基本正方形打開壓平。

② （途中圖）

③ 其他3處的摺法也相同。

④

⑤ 依照谷線壓出摺線。

⑥ 其他3處的摺法也相同。（途中圖）

⑦ 完成青蛙的基本形。⑤～⑦稱為「青蛙摺法」。

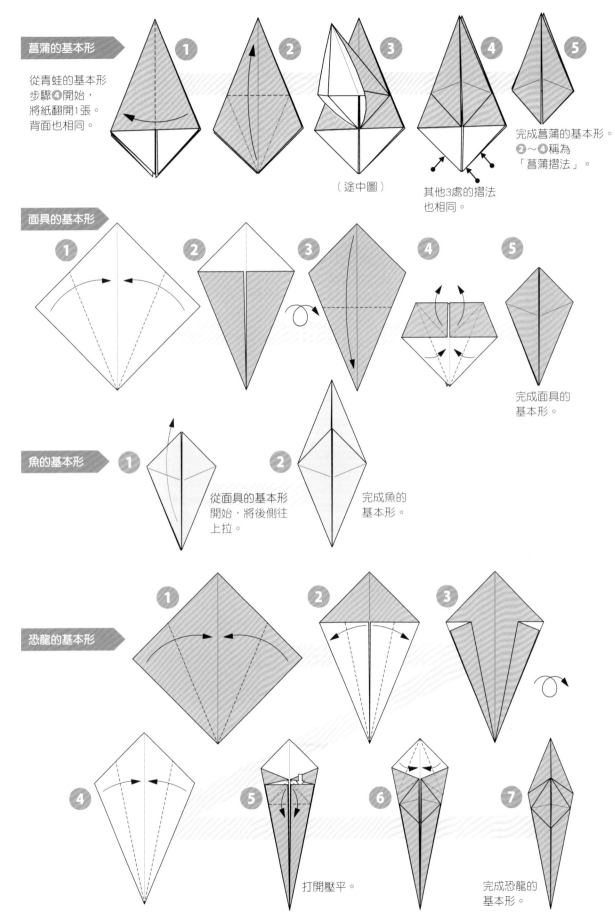

菖蒲的基本形

從青蛙的基本形
步驟④開始，
將紙翻開1張。
背面也相同。

① ② ③（途中圖） ④ ⑤

其他3處的摺法
也相同。

完成菖蒲的基本形。
②〜④稱為
「菖蒲摺法」。

面具的基本形

① ② ③ ④ ⑤

完成面具的
基本形。

魚的基本形

① 從面具的基本形
開始，將後側往
上拉。

② 完成魚的
基本形。

恐龍的基本形

① ② ③

④ ⑤ 打開壓平。 ⑥ ⑦ 完成恐龍的
基本形。

關於塗膠

擬真摺紙有個很大的特色，就是名為「塗膠」的作業。若是沒有好好掌握摺紙的步驟程序，想要正確地進行作業可能會比較困難，但只要完成塗膠作業，不僅較容易進行調整，能使完成後的形狀更加美觀，也可以增加強度及耐久性，希望中級程度以上的讀者都能夠踴躍嘗試。

關於塗膠的時間點，基本上大約是在「基礎摺法」完成的時候，或是在完成前後的幾個程序中來進行（本書會在摺紙圖步驟中以「塗膠開始」來標示，敬請參考）。黏膠要塗在紙張背面必要的地方（如右圖所示）。基礎摺法完成後，每進行一個摺紙步驟，就要塗上黏膠。包含正面的隙縫處等，也要盡可能地塗上。但是，如果在基礎摺法完成之後還有沉摺時，就必須等這個步驟完成後再進行塗膠，或是留下該部分不塗，只在其他部分塗膠，這點請特別注意。

若是在不需要塗膠的地方不小心塗上了，只要立刻將黏合處剝開晾乾，或是將黏膠擦拭乾淨就行了。若是黏膠已經乾掉的話，可以用刷子沾水，將黏膠部分弄濕，過1～2分鐘後就能順利剝開紙張了。

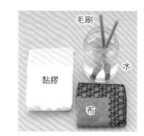

◀準備黏膠。在此使用的是以水稀釋過的木工用白膠。塗膠的毛刷使用末端寬度約10mm的會比較方便。另外也要準備洗毛刷的水和擦乾毛刷的布。

（毛刷／水／黏膠／布）

1 進行摺紙，直到各作品標示「塗膠開始」的步驟為止。本例為「河馬」（p.18）。

2 輕輕地打開用紙，將其攤開。

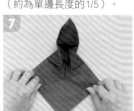

3 四角要加上補強紙（※）時，請準備好所需張數的小紙片（約為單邊長度的1/5）。

4 補強紙邊角塗上少許黏膠，對齊用紙背面的邊角，在用紙上塗黏膠，貼上補強紙。

5 在用紙的邊角貼好補強紙的模樣（在此是貼上3張）。

6 一邊注意摺痕，在用紙背面需要塗膠的地方進行塗膠。

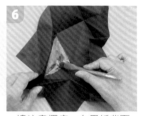

7 一邊塗膠一邊摺回原本基礎摺法的形狀。

8 考量摺紙的工序，在必要的地方塗上黏膠。

9 一邊塗膠，一邊摺回原本基礎摺法的模樣。

10 以完成為目標，依照摺紙圖繼續摺紙。

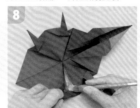

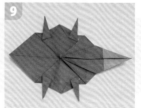

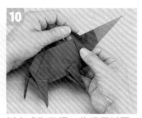

11 頭部內側等小地方也要盡可能地塗上黏膠。

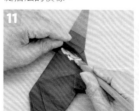

12 摺好後，用手指按壓做出曲面等，調整出立體的形狀。

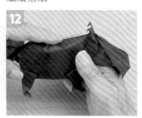

▼ 沒「塗膠」的作品

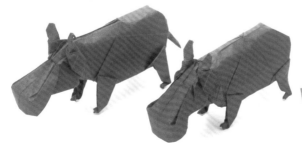

▲ 有「塗膠」的作品

Memo

塗膠是擬真摺紙的重要元素，但就算不進行塗膠作業，也能充分體驗摺紙的樂趣。

※補強紙：在此為了方便讀者了解，使用的是不同顏色的紙；原本應該要用相同顏色的紙來進行。

用紙的種類及尺寸

本書會記載作品的用紙種類及尺寸，敬請參考。所有用紙使用的都是「和紙」（右圖）。和紙也有許多不同的種類，請儘量選擇較薄的紙，摺起來會比較容易。為了使「擬真摺紙」的作品更加完美，以具有適當的韌度及強度的日本傳統和紙最適合。特別是要進行左頁所介紹的「塗膠」作業時，使用一般的色紙會難以完成。此外，和紙能讓成品更具有高級感，非常推薦使用。

如果是初學者，想要輕鬆地體驗擬真摺紙的樂趣時，也可以使用一般的色紙來進行。不過，這時請儘量使用大一點的紙張（18cm×18cm以上），會比較容易進行製作。

準備用紙

使用和紙時，在專門店裡可以買到已經裁剪成色紙尺寸的紙張，不過我都是購買大張的和紙（約90cm×60cm）再自行裁切。下面就介紹我的處理方法。只要在空閒時先全部裁切好，摺成「基本正方形」（p.10）來保管，就可以在想摺的時候馬上開始摺，非常推薦。

將大尺寸的和紙摺成6等分。

使用裁紙刀割開摺線處，裁成6張紙。

裁好6張紙的模樣。

摺成三角形。

再次摺成三角形。

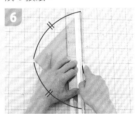

將長邊多餘的地方裁掉，做出等邊三角形。

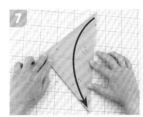

將上面1張紙翻過來摺成三角形。如果邊角都能對齊的話，就表示裁切成功。

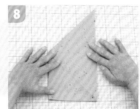

然後直接摺成「基本正方形」（p.10）。

完成了。紙張曬到太陽容易褪色，請注意保管的場所。

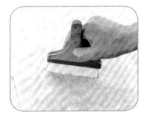

如果想將紙的背面做成另一種顏色，請先在背面貼上別的紙作為襯裡（※）後再進行裁切。

補強用紙的方法

如果用紙過薄而擔心強度不夠時，可購買CMC（右側照片①：羧甲基纖維素鈉＝可於手工藝用品店購得）塗於紙張後再使用。CMC原本是皮革工藝用的粉劑，我通常會在500ml的水中溶入20g的CMC來使用，尤其是會塗在（右側照片②）較薄的和紙（薄雲龍紙、機械雲龍紙等）上。只要乾燥後再裁切，就不會有強度上的問題，能夠用來摺紙了。

①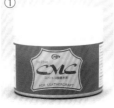

②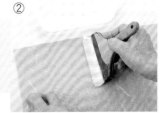

※襯裡……將市售的和室紙門黏膠以約2倍的水來稀釋，以毛刷塗在用紙上，再對齊黏上另一種顏色的紙。

▶ 難易度等級 ★★☆☆☆

牛

★用紙：和紙（染暈紙）．
　24cm × 24cm・1張

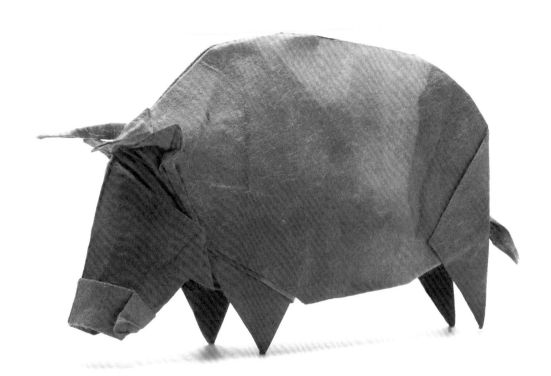

摺疊時的重點

　　這個作品是從最簡單的基本形之一的「魚的基本形」（p.11）開始摺的。即便是簡單的基本形，只要加入沉摺（步驟❾），就能摺出四肢、犄角和耳朵。步驟❽～❾的摺法雖然不難，但因為會經常出現，所以加入了照片解說。

　　頭部如果太大的話，整體的平衡就會變差；這時，可以用步驟⓫的階梯摺來調節大小。步驟⓮的作業會決定後腳的長短，太長的話會讓身體往前傾，所以要一邊觀察前腳的長度，以找出後腳適當的長度。步驟㉔～㉖是摺出鼻孔的作業，也可以省略，讓形狀更為簡潔。進行最後修飾時，要讓身體鼓起，將2隻前腳與後腳之間的距離拉開，使其穩定地站立。

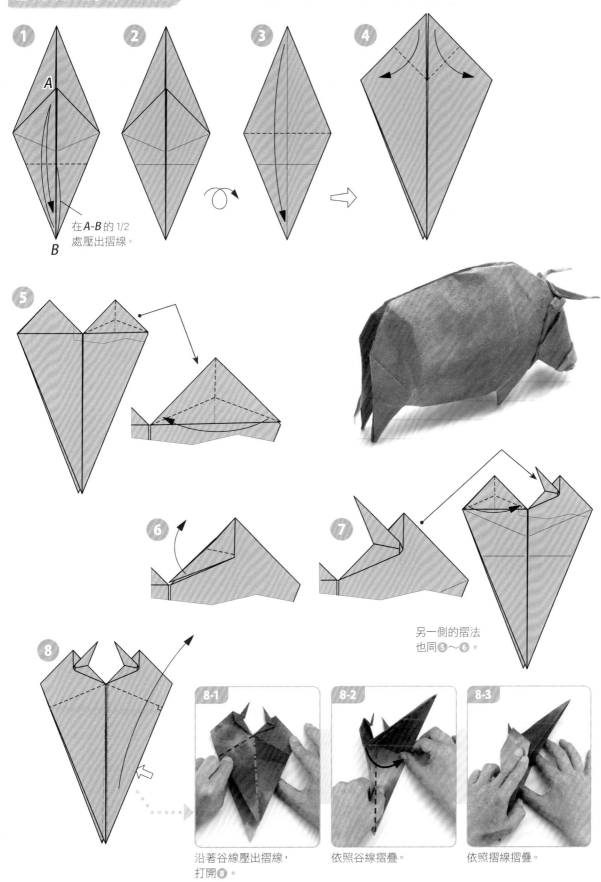

① A

在 **A-B** 的 1/2
處壓出摺線。

B

②

③

④

⑤

⑥

⑦

另一側的摺法
也同 ⑤ ～ ⑥ 。

⑧

牛

★★
☆☆
☆
☆

8-1

沿著谷線壓出摺線，
打開 ⑧ 。

8-2

依照谷線摺疊。

8-3

依照摺線摺疊。

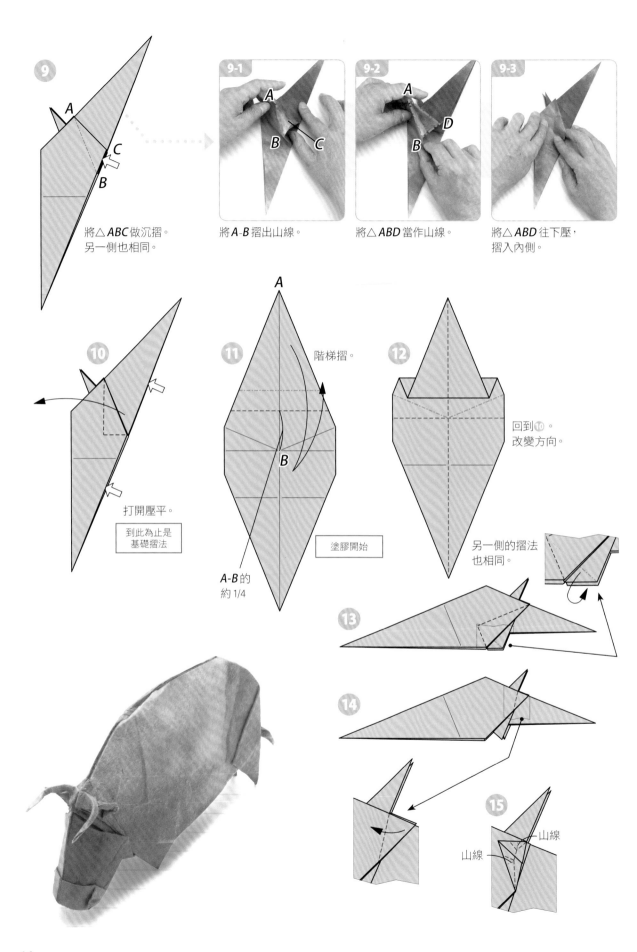

9 將△ABC做沉摺。
另一側也相同。

9-1 將A-B摺出山線。

9-2 將△ABD當作山線。

9-3 將△ABD往下壓，
摺入內側。

10 打開壓平。

到此為止是
基礎摺法

11 階梯摺。

A-B的
約1/4

塗膠開始

12 回到⑩。
改變方向。

另一側的摺法
也相同。

13

14

15 山線

山線

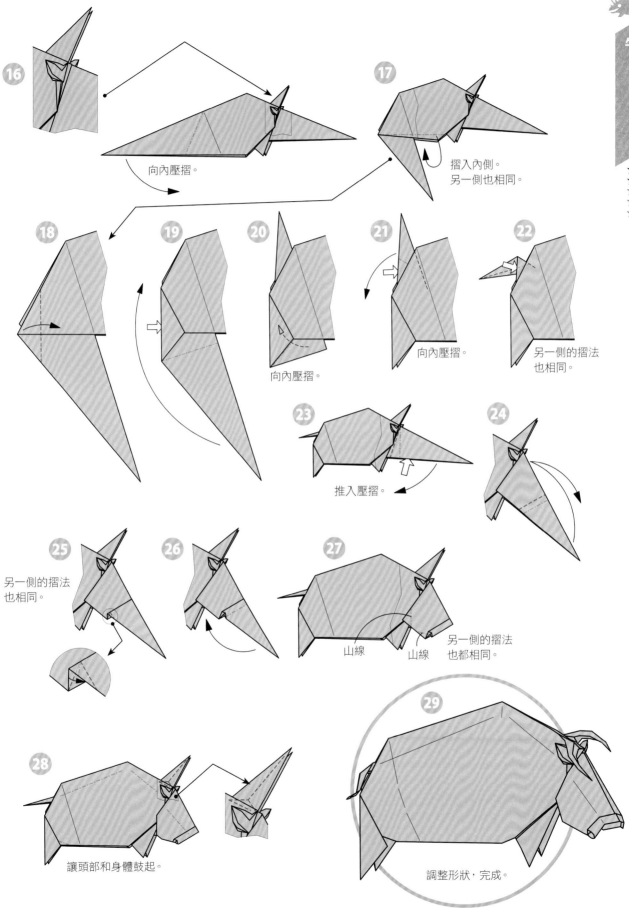

16 向內壓摺。

17 摺入內側。
另一側也相同。

18

19

20 向內壓摺。

21 向內壓摺。

22 另一側的摺法
也相同。

23 推入壓摺。

24

25 另一側的摺法
也相同。

26

27 山線　山線　另一側的摺法
也都相同。

28 讓頭部和身體鼓起。

29 調整形狀，完成。

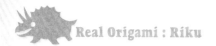

哺乳類①大型動物

河馬

★用紙：和紙（楮紙）．
32cm × 32cm・1張

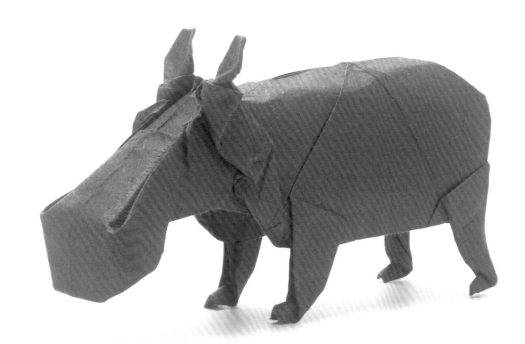

摺疊時的要點

　　製作本作品時，可以在前腳和頭部的3個角先貼上補強紙。

　　四腳動物——特別是哺乳類——的基礎摺法大多都是相同的。在本書的作品中，「河馬」、「綿羊」、「長頸鹿」、「松鼠」、「日本獼猴」、「蝴蝶犬」的基礎摺法都是相同的系統。河馬的步驟❹～❻的作業在上述作品中也會出現，因此特別加入途中圖的解說，以圖示仔細地說明。由於在其他作品中，本作業會以簡略的圖示來表示，因此若有必要，請參照本處的作業步驟來進行。這個摺法在我的摺紙教室裡稱為「兩艘船摺法」（兩艘船為傳統摺紙之一）。

　　步驟㉝是將大大的嘴巴往外翻開來的作業，如果要塗膠的話，請注意不要塗到這個地方了。

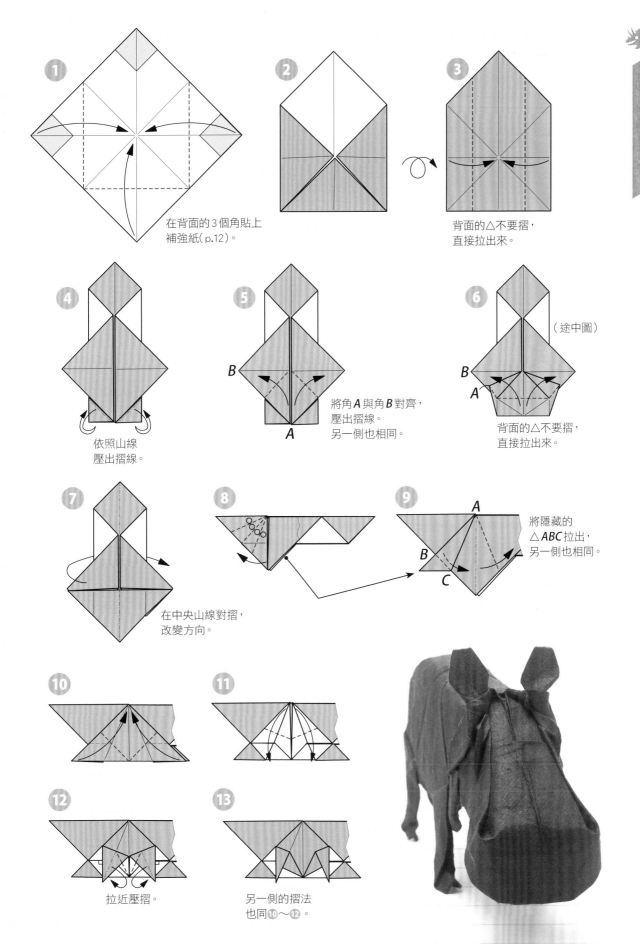

① 在背面的3個角貼上補強紙(p.12)。

②

③ 背面的△不要摺，直接拉出來。

④ 依照山線壓出摺線。

⑤ 將角 *A* 與角 *B* 對齊，壓出摺線。另一側也相同。

B

A

⑥ （途中圖）

B

A

背面的△不要摺，直接拉出來。

⑦ 在中央山線對摺，改變方向。

⑧

⑨ 將隱藏的△*ABC*拉出，另一側也相同。

A

B

C

⑩

⑪

⑫ 拉近壓摺。

⑬ 另一側的摺法也同⑩～⑫。

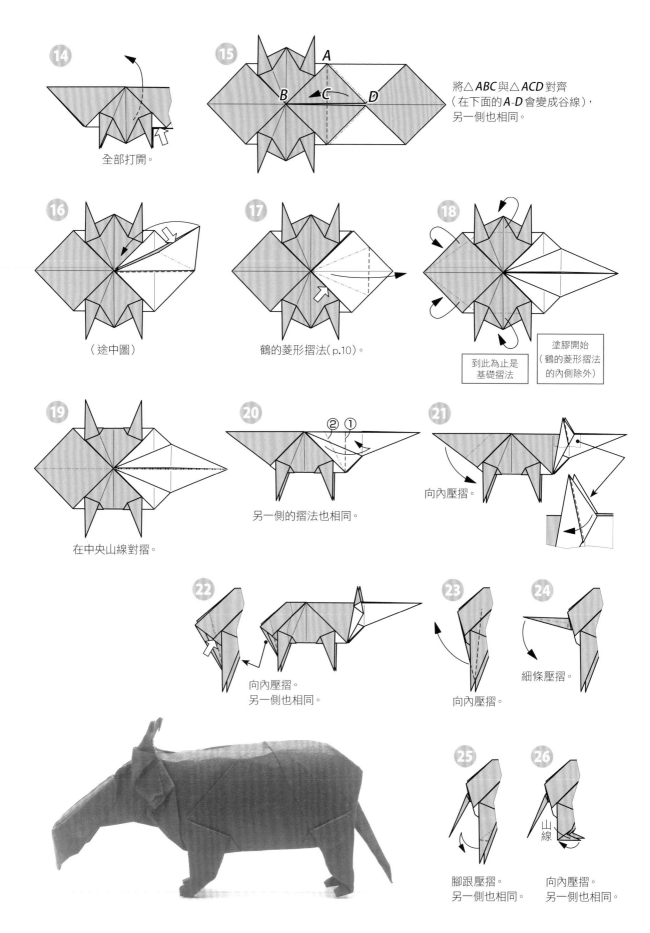

⑭ 全部打開。

⑮ 將△*ABC*與△*ACD*對齊
（在下面的*A-D*會變成谷線），
另一側也相同。

A
B C D

⑯ （途中圖）

⑰ 鶴的菱形摺法（p.10）。

到此為止是
基礎摺法

⑱ 塗膠開始
（鶴的菱形摺法
的內側除外）

⑲ 在中央山線對摺。

⑳ 另一側的摺法也相同。
② ①

㉑ 向內壓摺。

㉒ 向內壓摺。
另一側也相同。

㉓ 向內壓摺。

㉔ 細條壓摺。

㉕ 腳跟壓摺。
另一側也相同。

㉖ 向內壓摺。
另一側也相同。
山線

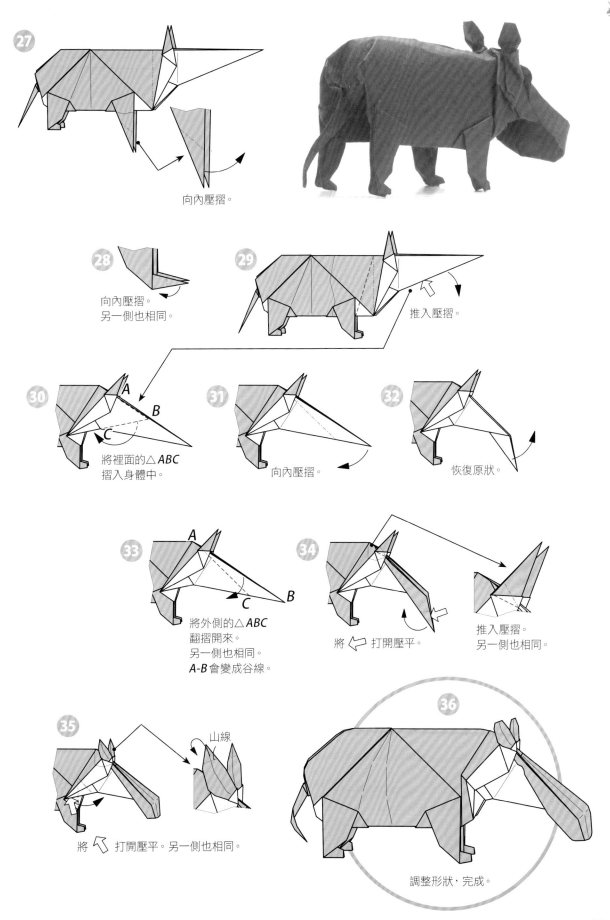

27 向內壓摺。

28 向內壓摺。
另一側也相同。

29 推入壓摺。

30 將裡面的△ABC
摺入身體中。

31 向內壓摺。

32 恢復原狀。

33 將外側的△ABC
翻摺開來。
另一側也相同。
A-B 會變成谷線。

34 將 ⇦ 打開壓平。

推入壓摺。
另一側也相同。

35 將 ⇦ 打開壓平。另一側也相同。

山線

36 調整形狀，完成。

哺乳類①大型動物

土豚

★用紙：和紙（色粕紙）·
25cm × 25cm·1張

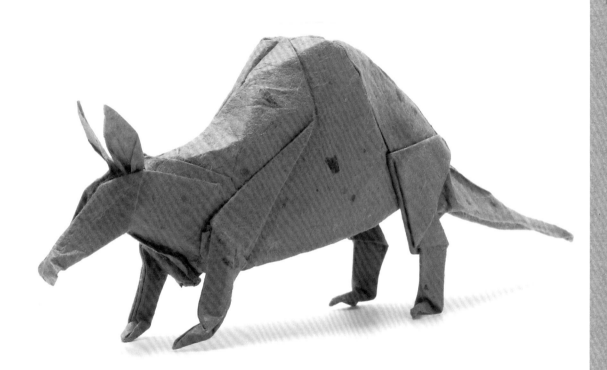

摺疊時的重點

　　製作本作品時，可以在後腳的2個角先貼上補強紙。

　　這種動物大家可能不是很熟悉，但牠獨特的外型非常適合做成摺紙。步驟❹
摺好的形狀稱為「豬的基本形」，或許正是最適合「土豚」的基本形也不一定。

　　這種動物的特徵是細長的耳朵，以及有著尖尖豬鼻子般的細長臉型。在最後
修飾時要將背上的尖角壓平（步驟❸⓿），讓身體鼓起，耳後做出凹陷；在立體化
的同時，讓耳朵中央的谷線可以從正面看過去時清楚呈現，就會顯得很逼真。

　　步驟❸～⓳是摺疊耳朵的作業，由於耳朵末端正好是角角（由正方形4個角所
做成的角），因此可以表現出耳朵薄薄的感覺。

★★★
★★★
☆☆
☆☆

① 在背面的2個角貼上
補強紙（p.12）。

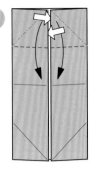

② 將 ⇦ 打開壓平。

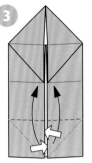

③ 摺法同②。

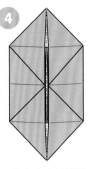

④ 在中央山線對摺，
改變方向。

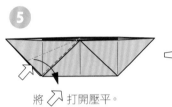
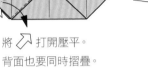

⑤ 將 ⇧ 打開壓平。
背面也要同時摺疊。

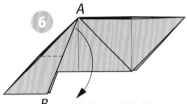

A

B 將重疊的2張紙向外
翻摺（將 A-B 打開一點
會比較好摺）。
另一側也相同。

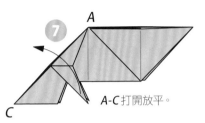

A

C

⑦ A-C打開放平。

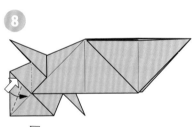

⑧ 將 ⇗ 打開壓平。

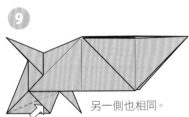

⑨ 另一側也相同。

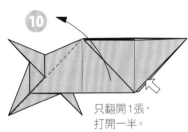

⑩ 只翻開1張，
打開一半。

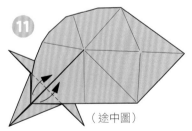

⑪ （途中圖）

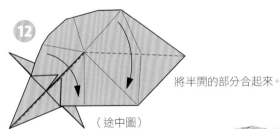

⑫ （途中圖）

將半開的部分合起來。

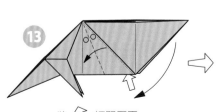
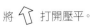

⑬ 將 ⇧ 打開壓平。

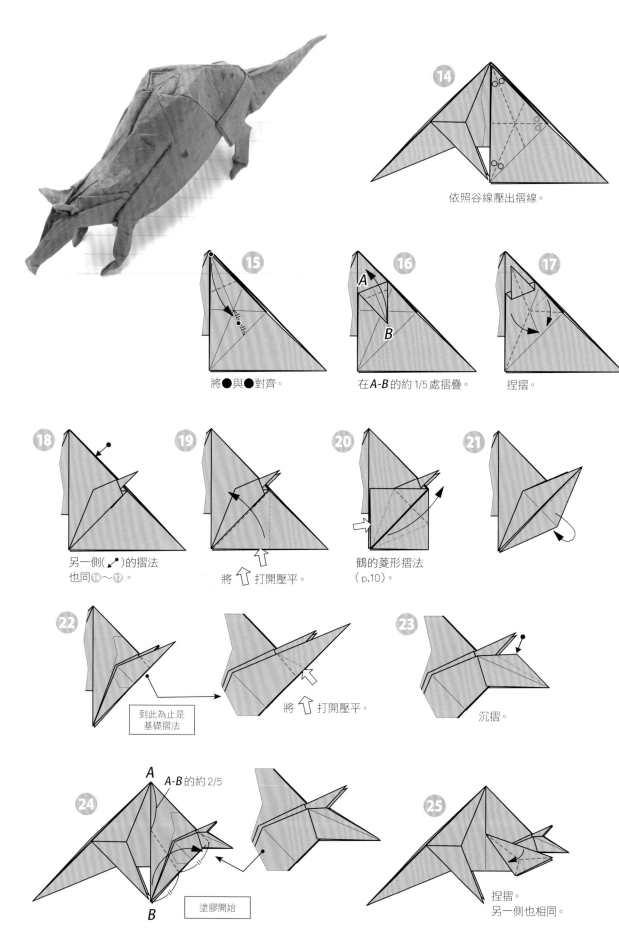

⑭ 依照谷線壓出摺線。

⑮ 將●與●對齊。

⑯ 在*A-B*的約 1/5 處摺疊。

⑰ 捏摺。

⑱ 另一側(╱)的摺法也同⑭~⑰。

⑲ 將 ⇧ 打開壓平。

⑳ 鶴的菱形摺法（p.10）。

㉑

㉒ 到此為止是基礎摺法 → 將 ⇧ 打開壓平。

㉓ 沉摺。

㉔ *A* *A-B*的約 2/5 塗膠開始 *B*

㉕ 捏摺。另一側也相同。

24

26

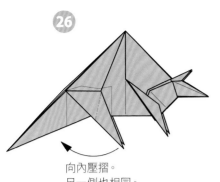

向內壓摺。
另一側也相同。

27

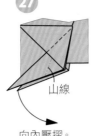

山線

向內壓摺。
另一側也相同。

28

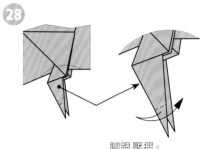

腳跟壓摺。
另一側也相同。

29

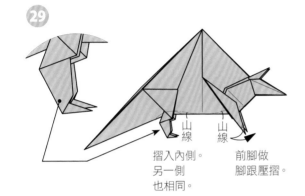

山線　山線

摺入內側。　前腳做
另一側　　腳跟壓摺。
也相同。

30

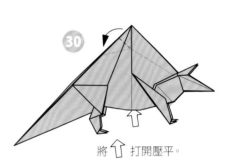

將 ⬆ 打開壓平。

31

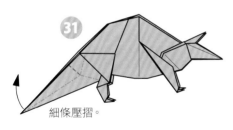

細條壓摺。

32

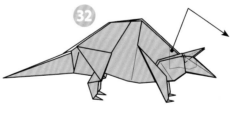

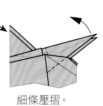

細條壓摺。

33

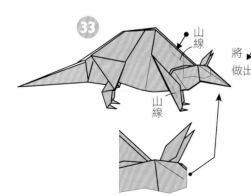

山線

山線

將 ↗ 壓平，
做出立體感。

34

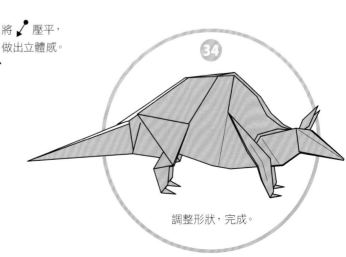

調整形狀，完成。

哺乳類①大型動物

綿羊

★用紙：和紙（粕入雲龍紙）．
32cm × 32cm・1張

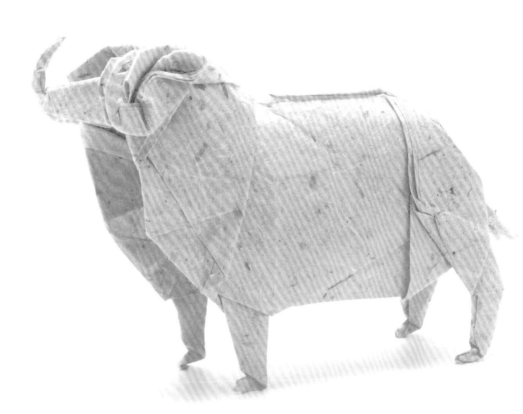

摺疊時的重點

　　一般來說，要將「綿羊」這類毛茸茸的動物做成擬真摺紙是非常困難的，但由於羊也是十二生肖裡的動物之一，因此請各位務必要挑戰一下。

　　要作為前腳和頭部的3個角，不妨貼上補強紙來補強。

　　步驟㉗可以在角的根部做出耳朵，因為圖片不易說明，所以特別以照片來解說。

　　步驟⑮將△ABC摺入內側，就可以在前腳的尾側做出谷線。如此一來，前腳就能和後腳一樣做出腳跟壓摺了。

　　在步驟㊸做出向內壓摺，能讓成品更加逼真。頭部的形狀請用正面看過去的照片來加以確認。

　　進行最後修飾時，將全身做出弧度，可以讓成品更容易自行站立。

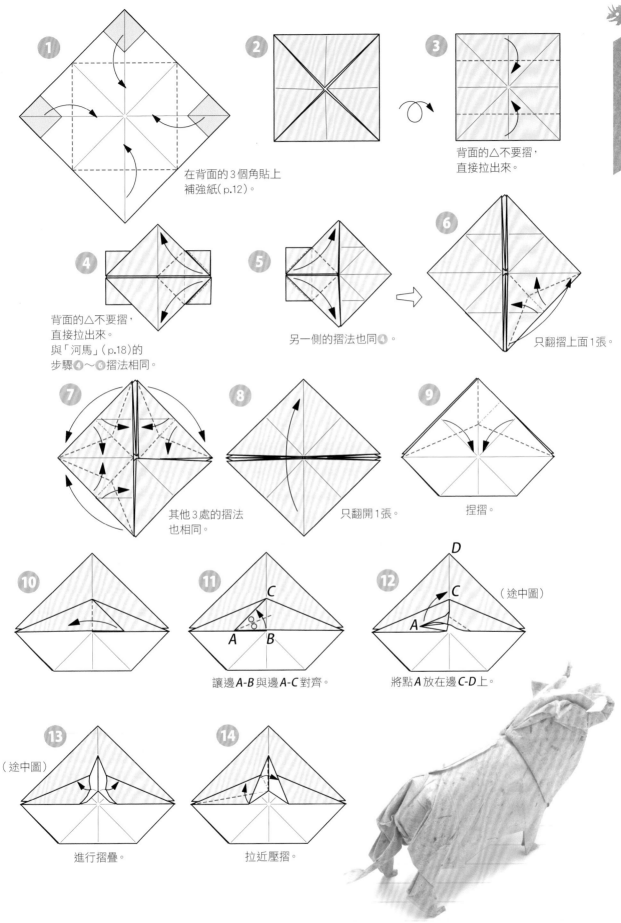

① 在背面的3個角貼上補強紙（p.12）。

②

③ 背面的△不要摺，直接拉出來。

★★★
★★☆
☆☆

④ 背面的△不要摺，直接拉出來。與「河馬」（p.18）的步驟④～⑥摺法相同。

⑤ 另一側的摺法也同④。

⑥ 只翻摺上面1張。

⑦ 其他3處的摺法也相同。

⑧ 只翻開1張。

⑨ 捏摺。

⑩

⑪ 讓邊A-B與邊A-C對齊。

⑫ （途中圖）將點A放在邊C-D上。

⑬ （途中圖）進行摺疊。

⑭ 拉近壓摺。

27

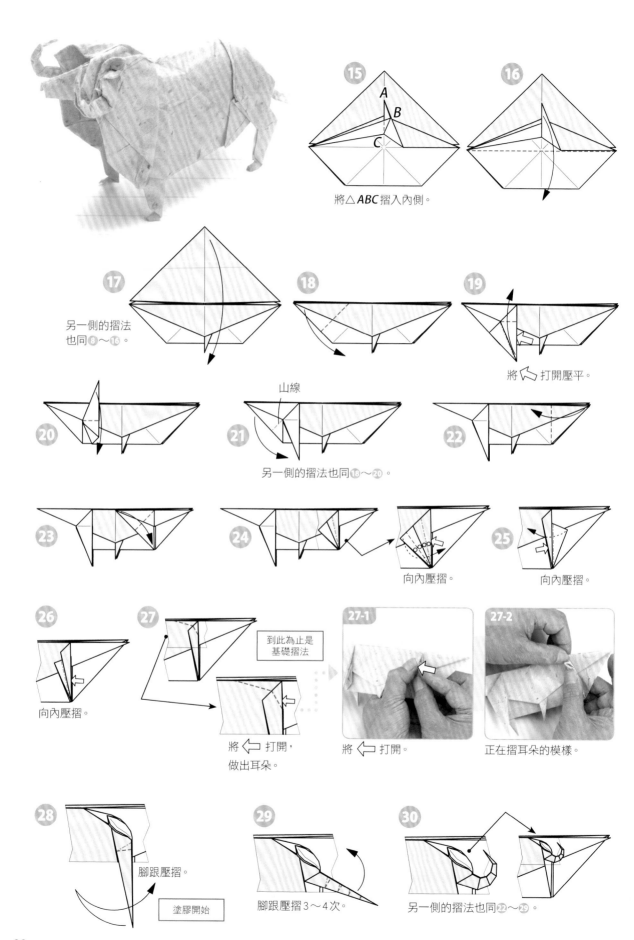

15 將△*ABC*摺入內側。

16

17 另一側的摺法也同 ⑧ ～ ⑯ 。

18

19 將 ⇦ 打開壓平。

20

21 山線
另一側的摺法也同⑱～⑳ 。

22

23

24 向內壓摺。

25 向內壓摺。

26 向內壓摺。

27 到此為止是基礎摺法
將 ⇦ 打開，做出耳朵。

27-1 將 ⇦ 打開。

27-2 正在摺耳朵的模樣。

28 腳跟壓摺。
塗膠開始

29 腳跟壓摺3～4次。

30 另一側的摺法也同㉒～㉙ 。

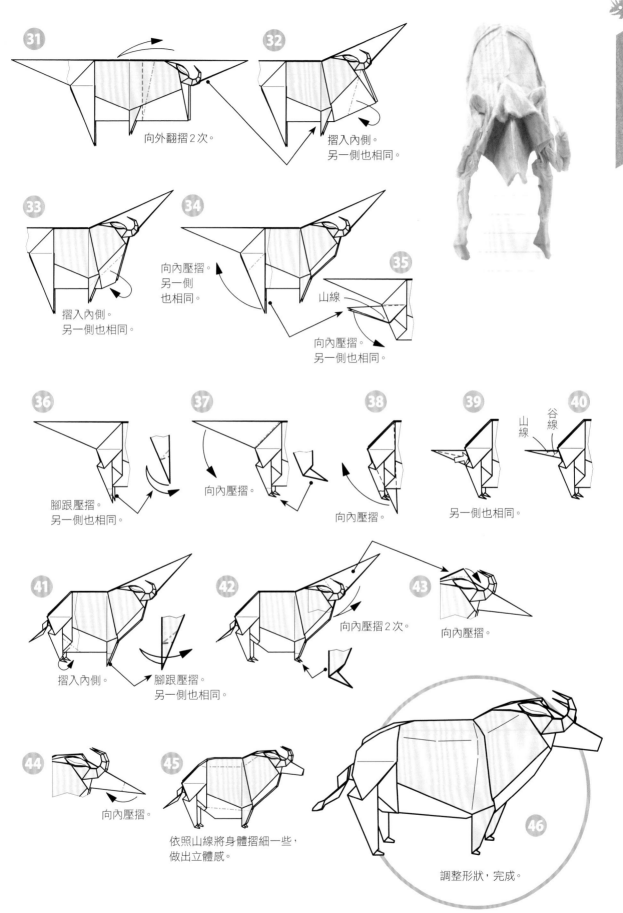

③① 向外翻摺2次。

③② 摺入內側。
另一側也相同。

③③ 摺入內側。
另一側也相同。

③④ 向內壓摺。
另一側
也相同。

③⑤ 山線
向內壓摺。
另一側也相同。

③⑥ 腳跟壓摺。
另一側也相同。

③⑦ 向內壓摺。

③⑧ 向內壓摺。

③⑨ 另一側也相同。

④⓪ 山線 谷線

④① 摺入內側。
腳跟壓摺。
另一側也相同。

④② 向內壓摺2次。

④③ 向內壓摺。

④④ 向內壓摺。

④⑤ 依照山線將身體摺細一些，
做出立體感。

④⑥ 調整形狀，完成。

29

▶ 難易度等級 ★★★☆☆

哺乳類①大型動物

長頸鹿

★ 用紙：和紙（粕入雲龍紙）．
23cm × 23cm・1張

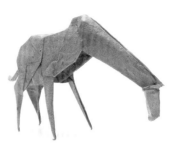

摺疊時的重點

　　從跟「河馬」（p.18）相同的基礎摺法開始。腳的摺法跟其他腳比較短的動物不太一樣，在此附照片來加以解說（步驟❾）。

　　開始塗膠時，要在看得見的背面和一部分正面進行塗膠，但步驟㉔還有摺出犄角的壓平作業，這個部分請先不要塗膠。

　　步驟⑫～⑬作業會決定頸部的傾斜程度，相對於前腳，頸部若是前傾太多的話，站立時身體容易跟著往前傾，可以在作業時加以調節。

　　頸根部會用到推入壓摺，也可以做成低頭喝水的姿勢。就像這樣，只要改變一下姿勢，就能讓作品出現變化，不妨也用在其他作品上試試看。

★★★
★★★
☆
☆

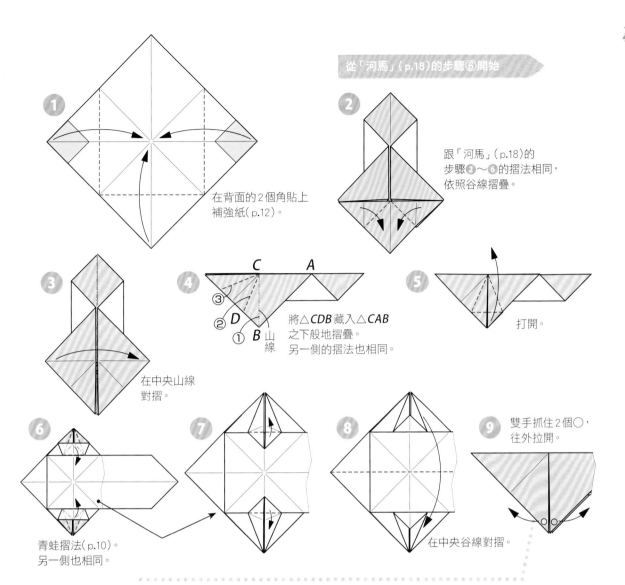

① 在背面的2個角貼上補強紙(p.12)。

從「河馬」(p.18)的步驟⑥開始

② 跟「河馬」(p.18)的步驟②～⑥的摺法相同，依照谷線摺疊。

③ 在中央山線對摺。

④ 將△CDB藏入△CAB之下般地摺疊。另一側的摺法也相同。

⑤ 打開。

⑥ 青蛙摺法(p.10)。另一側也相同。

⑦

⑧ 在中央谷線對摺。

⑨ 雙手抓住2個○，往外拉開。

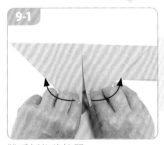

9-1 雙手抓住後拉開。

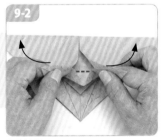

9-2 再拉開。

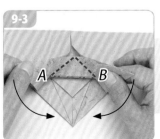

9-3 待山線A-B出現後，就依照谷線閉合。

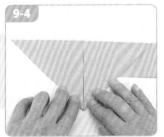

9-4 正在閉合的模樣。

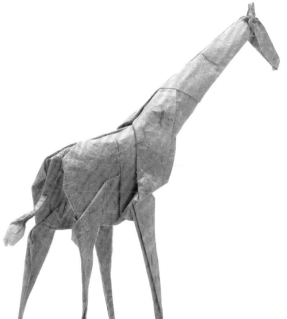

31

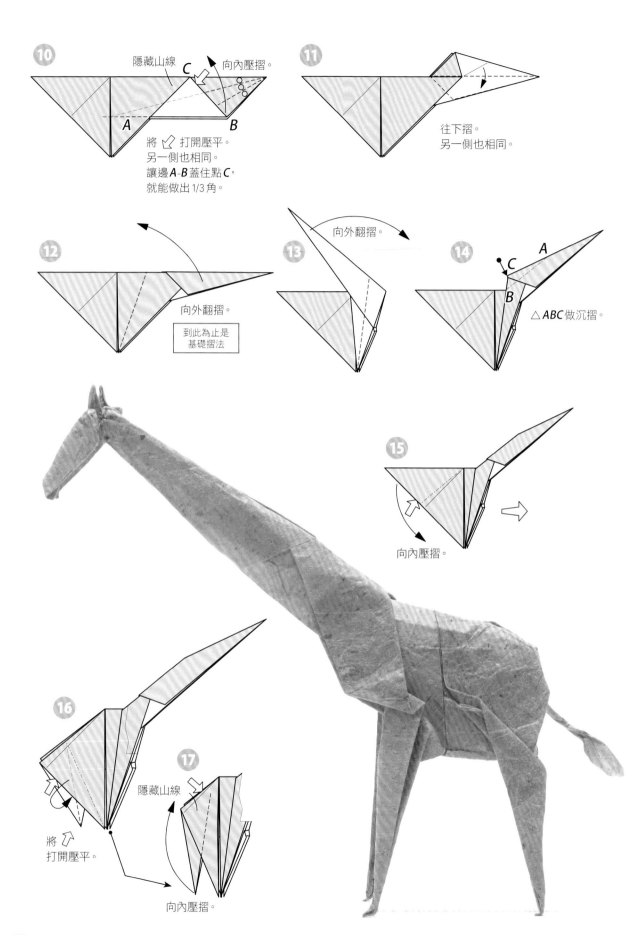

⑩ 隱藏山線　C　向內壓摺。

A　B

將 ✐ 打開壓平。
另一側也相同。
讓邊 A-B 蓋住點 C，
就能做出 1/3 角。

⑪ 往下摺。
另一側也相同。

⑫ 向外翻摺。

到此為止是
基礎摺法

⑬ 向外翻摺。

⑭ A　C　B

△ABC 做沉摺。

⑮ 向內壓摺。

⑯ 將 打開壓平。

⑰ 隱藏山線

向內壓摺。

向內壓摺。

32

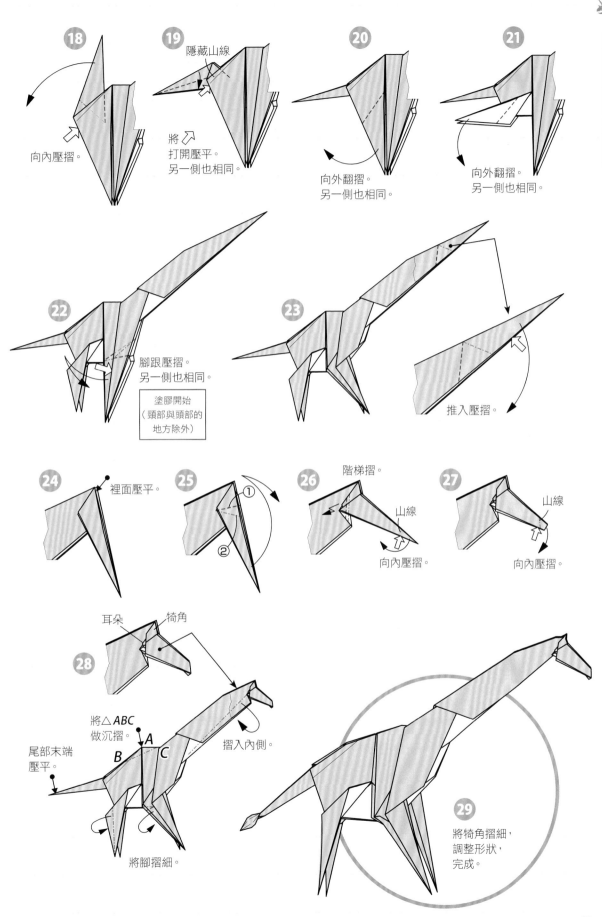

★★★
★★★
☆
☆

18

向內壓摺。

19

隱藏山線

將 ↗
打開壓平。
另一側也相同。

20

向外翻摺。
另一側也相同。

21

向外翻摺。
另一側也相同。

22

腳跟壓摺。
另一側也相同。

塗膠開始
（頸部與頭部的
地方除外）

23

推入壓摺。

24

裡面壓平。

25

①
②

26

階梯摺。

山線

向內壓摺。

27

山線

向內壓摺。

28

耳朵　　犄角

將△ABC
做沉摺。
A
B　　C

摺入內側。

尾部末端
壓平。

將腳摺細。

29

將犄角摺細，
調整形狀，
完成。

33

哺乳類①大型動物

貓熊

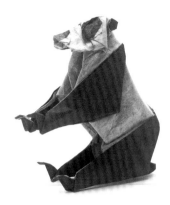

★用紙：和紙（白色楮薄紙加上
　黑色機械雲龍紙襯裡）．
　45cm × 45cm・1張

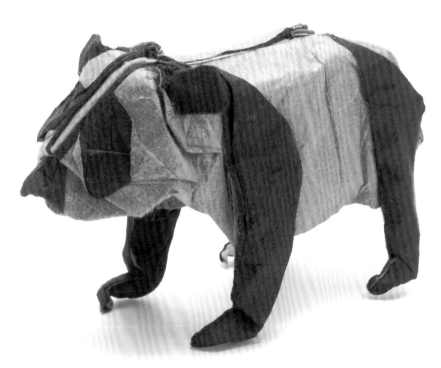

摺疊時的要點

　　這是以「8等分蛇腹摺」為基礎的作品，採用了「Inside Out」的手法，讓背面的黑色出現在四肢、臉部和尾巴。步驟❶和❷做出的8等分山線和谷線會在步驟❼逆轉，感覺或許有些奇妙，但這個做法並沒有錯，請不要懷疑繼續摺下去。

　　為了方便說明，在步驟㉛～㉜製作前腳時，會先將腳往上摺；由於這樣會讓腳出現不必要的摺線，因此在習慣作業後，不妨省略往上摺的步驟。步驟㉞要將前腳內側的顏色翻摺出來時，先摺回到步驟㉛會比較好摺。

　　也可以用市售的大尺寸黑色色紙（背面為白色）來製作。

　　只要調整一下頸部和腳踝的角度，就能做成四腳站立或是坐下來的姿勢了。

①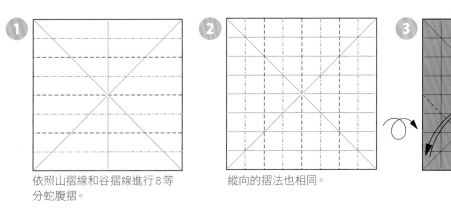
依照山摺線和谷摺線進行8等
分蛇腹摺。

② 縱向的摺法也相同。

③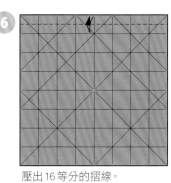

④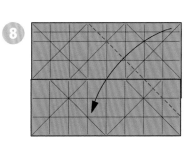

⑤

⑥ 壓出16等分的摺線。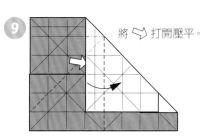

⑦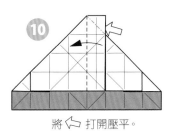

⑧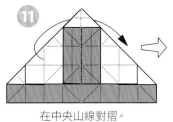

⑨ 將 ⇦ 打開壓平。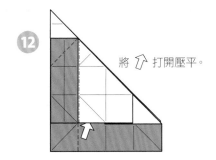

⑩ 將 ⇦ 打開壓平。

⑪ 在中央山線對摺。

⑫ 將 ⇧ 打開壓平。

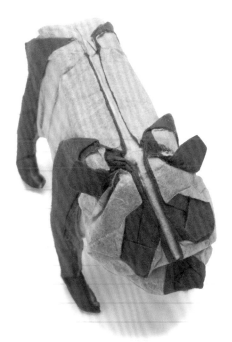

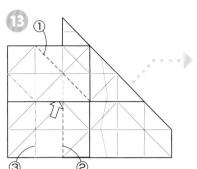

正在摺①的谷線的模樣。

摺疊②的谷線和③的山線。

摺好的模樣。

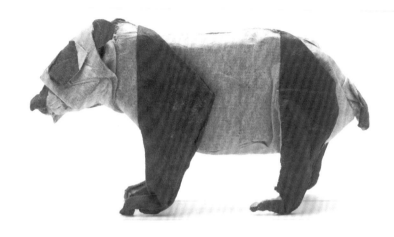

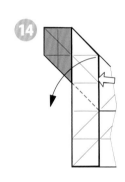

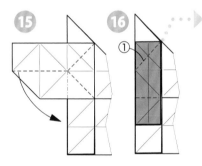

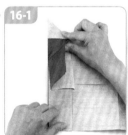

正在摺①的谷線的模樣。

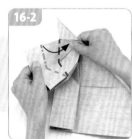

摺疊谷線和山線。

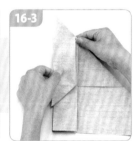

摺好的模樣。

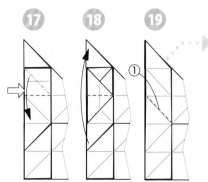

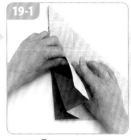

正在摺①的谷線的模樣。

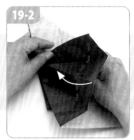

摺疊谷線。

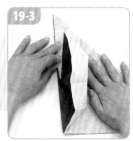

摺好的模樣。

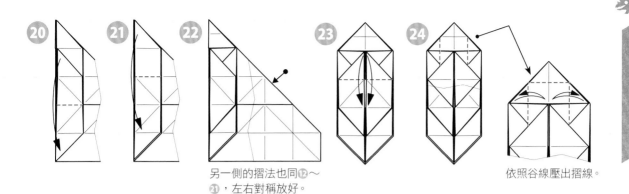

★★★
★★
☆

另一側的摺法也同⑫～
㉑，左右對稱放好。

依照谷線壓出摺線。

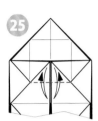
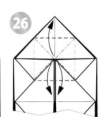
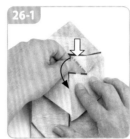

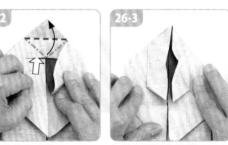

摺疊谷線和山線。

摺疊谷線和山線。

左側也摺好的模樣。

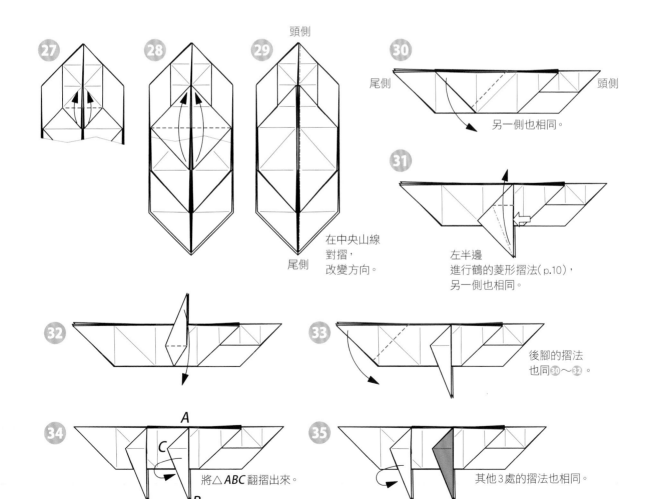

頭側

尾側

在中央山線
對摺，
改變方向。

尾側

頭側

另一側也相同。

左半邊
進行鶴的菱形摺法（p.10），
另一側也相同。

後腳的摺法
也同㉚～㉜。

A

C

將△ABC翻摺出來。

B

其他3處的摺法也相同。

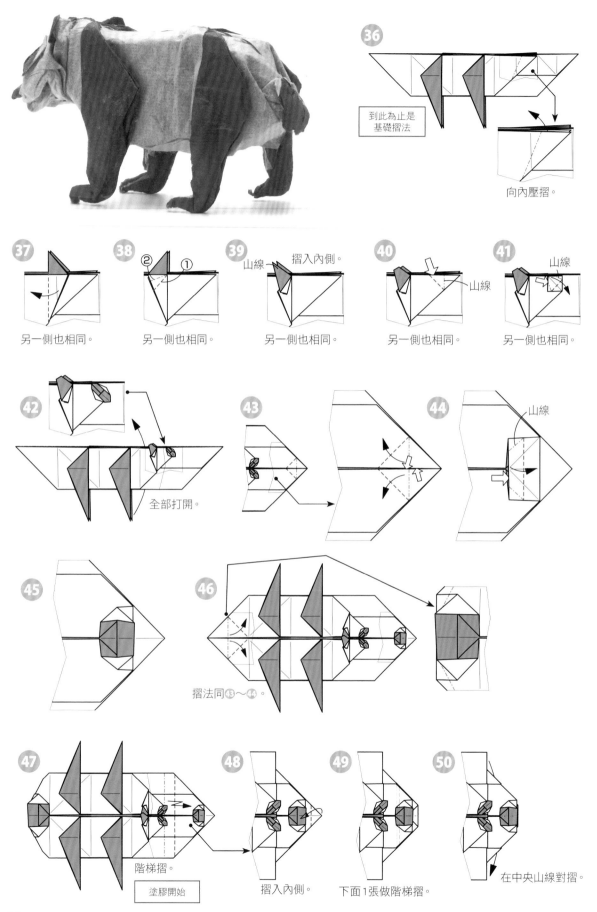

36

到此為止是
基礎摺法

向內壓摺。

37 另一側也相同。

38 另一側也相同。

39 山線　摺入內側。
另一側也相同。

40 山線
另一側也相同。

41 山線
另一側也相同。

42 全部打開。

43

44 山線

45

46 摺法同❸～❹。

47 階梯摺。
塗膠開始

48 摺入內側。

49 下面1張做階梯摺。

50 在中央山線對摺。

★★★
★☆

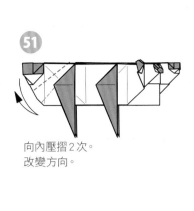

51

向內壓摺2次。
改變方向。

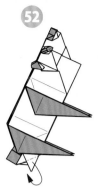

52

摺入內側。
另一側的摺法也相同。

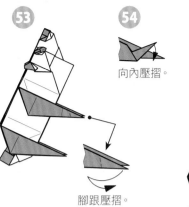

53

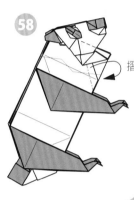

54

向內壓摺。

腳跟壓摺。

55

其他3處的摺法
也同53～54。

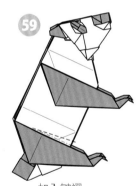

56

推入壓摺。

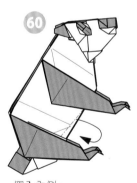

57

山線

58

摺入內側。

59

加入皺褶。
另一側的摺法也相同。

60

摺入內側。
另一側的摺法也相同。

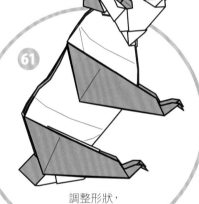

61

調整形狀，
坐著的貓熊完成了。

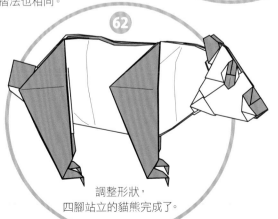

62

四腳站立的姿勢可
藉由改變頸部和腳
踝的角度來調整。

調整形狀，
四腳站立的貓熊完成了。

鹿

★用紙：和紙（楮薄）・
48cm × 48cm・1張

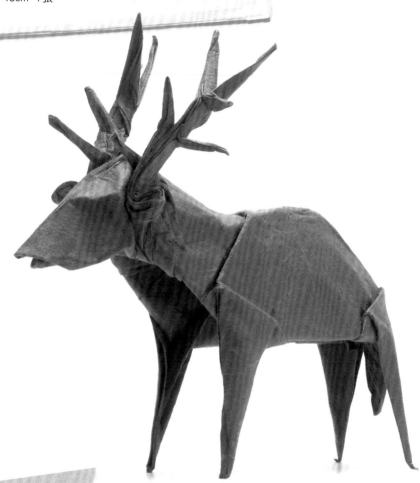

摺疊時的重點

作為前腳的2個角可先貼上補強紙。由於犄角部分的紙會變得非常厚，最好用夠薄的紙來製作。

步驟⑩將裡面的紙拉出來的作業、步驟⑪將重疊的紙進行摺疊的作業，以及步驟⑮摺疊犄角部分的作業等，都各自加入了照片解說。特別是步驟⑮的作業比較複雜，請仔細對照照片來進行。到步驟⑯為止的展開圖（p.45）也請加以參考。

犄角的摺法（步驟㉟～㊵）是將相同的樣式（4等分角的向內壓摺）逐漸越摺越小，首先要從摺疊①的山線和②的谷線開始。步驟㊴的長犄角部分的第1個樣式也有附上打開一半的照片，請加以參考。犄角的部分最好要盡可能地塗膠，可讓成品更加逼真。但由於耳朵的部分要打開，所以塗膠也可以留到最後修飾階段再進行。

★
★★
★★★
★★★★
★★★★☆

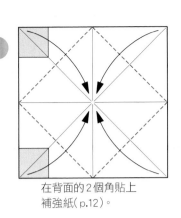

在背面的2個角貼上
補強紙(p.12)。

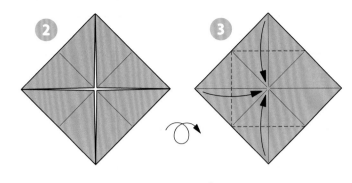

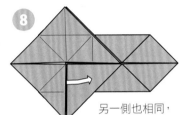

背面的△不要摺，
直接拉出來。

隱藏谷線

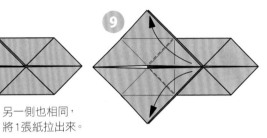

背面的△不要摺，直接拉出來。
與「河馬」(p.18)的步驟④～⑥
摺法相同。

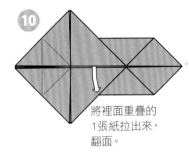

將裡面重疊的
1張紙拉出來。

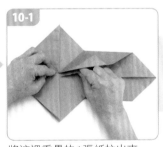

另一側也相同，
將1張紙拉出來。

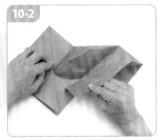

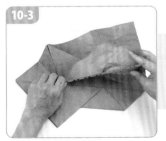

將裡面重疊的
1張紙拉出來，
翻面。

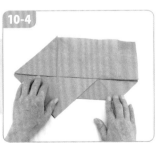

將這裡重疊的1張紙拉出來。

正在拉出的模樣。

依照山線摺疊。

摺好的模樣。

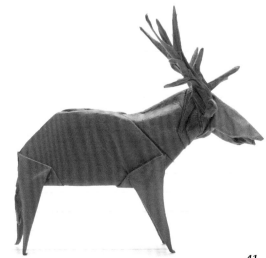

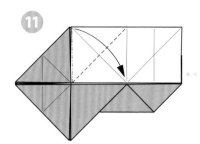

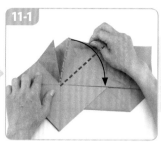

依照谷線和山線摺疊。

正在摺疊的模樣。

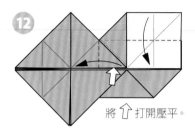

將 ⇧ 打開壓平。

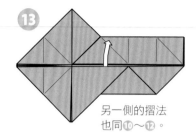

另一側的摺法
也同⑩～⑫。

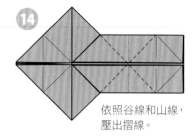

依照谷線和山線，
壓出摺線。

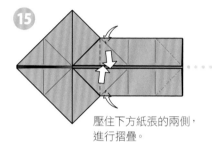

壓住下方紙張的兩側，
進行摺疊。

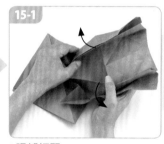

2張都打開。

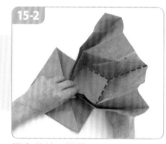

壓出谷線，摺疊。

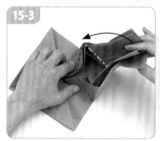

壓出谷線和山線，摺疊。

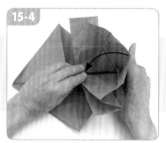

壓出谷線，摺疊。

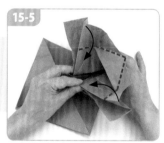

壓出谷線，摺疊。

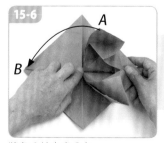

將角 **A** 放在角 **B** 上。

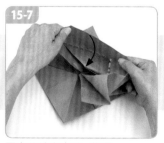

壓出谷線和山線，摺疊。

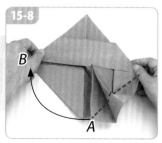

另一側也一樣，將角 **A** 放在角 **B**
上，摺法同 15-7。

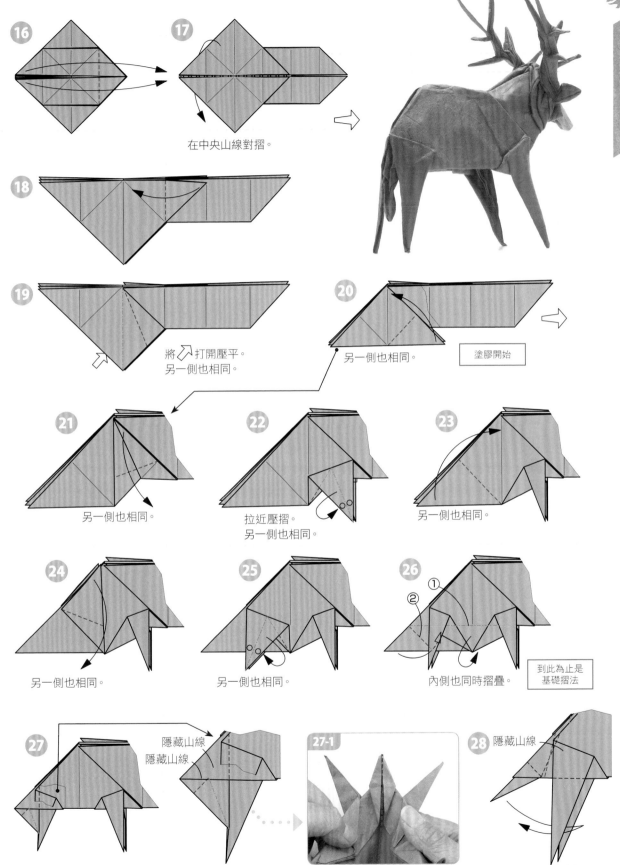

16

17

在中央山線對摺。

18

19 將 ⤴ 打開壓平。
另一側也相同。

20 另一側也相同。　　塗膠開始

21 另一側也相同。

22 拉近壓摺。
另一側也相同。

23 另一側也相同。

24 另一側也相同。

25 另一側也相同。

26 ①
②
內側也同時摺疊。　　到此為止是
基礎摺法

27
隱藏山線
隱藏山線

27-1

（前方的腳在此省略圖示）

鶴的菱形摺法(p.10)。

正在摺鶴的菱形摺法的模樣（由
下往上看）。

28 隱藏山線

向內壓摺2次。

43

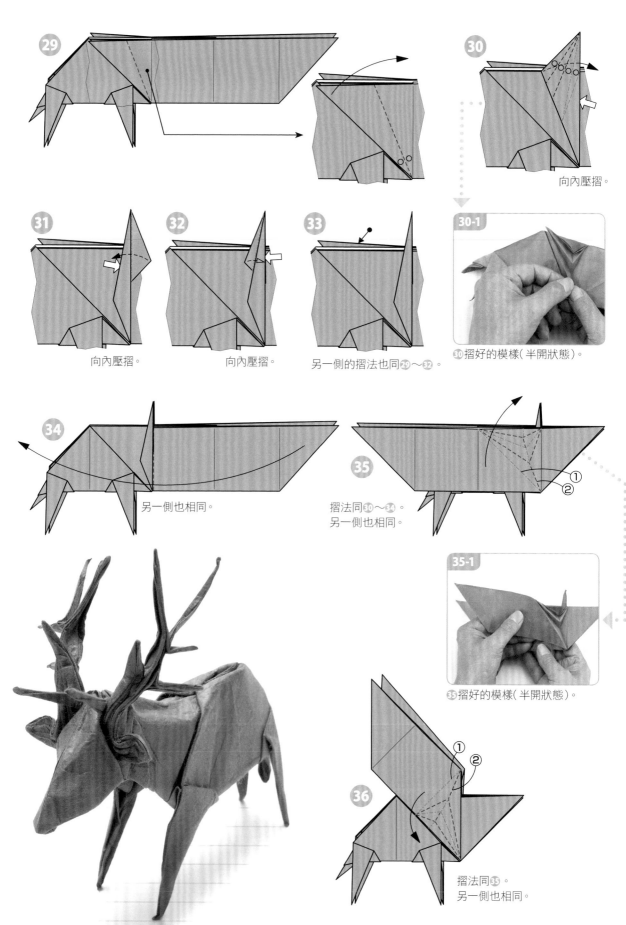

29

30

向內壓摺。

30-1

㉚摺好的模樣（半開狀態）。

31 向內壓摺。

32 向內壓摺。

33 另一側的摺法也同㉙～㉜。

34 另一側也相同。

35 摺法同㉚～㉞。
另一側也相同。

35-1

㉟摺好的模樣（半開狀態）。

36 摺法同㉟。
另一側也相同。

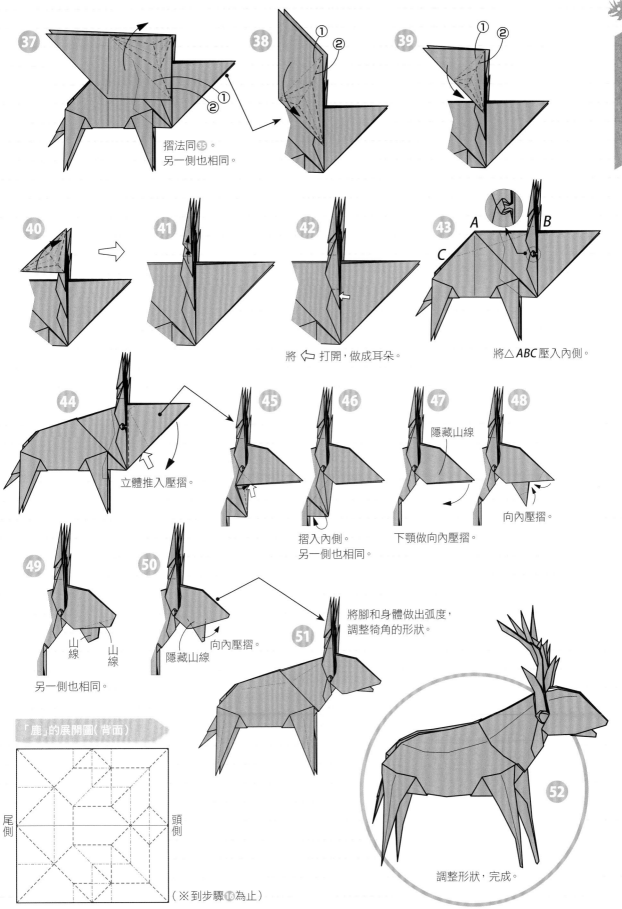

37

38
① ②

39
① ②

摺法同35。
另一側也相同。

40

41

42
將 ⇦ 打開，做成耳朵。

43
A　B
C
將△ABC壓入內側。

44
立體推入壓摺。

45
摺入內側。
另一側也相同。

46

47
下顎做向內壓摺。

48
隱藏山線
向內壓摺。

49
山線　山線
另一側也相同。

50
隱藏山線
向內壓摺。

51
將腳和身體做出弧度，
調整犄角的形狀。

52
調整形狀，完成。

「鹿」的展開圖（背面）

尾側　頭側

（※到步驟16為止）

★★★★☆

哺乳類②小型動物

▶難易度等級 ★★☆☆☆

老鼠

★用紙：和紙（玉蟲）·
23cm × 23cm·1張

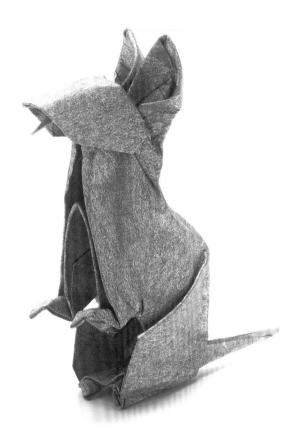

摺疊時的重點

　　這是以生肖中的老鼠為主題的作品。從「面具的基本形」（p.11）開始摺起。耳朵寬寬大大的，看起來非常可愛，但要注意的是，如果步驟⑩決定耳朵長度的谷摺摺得太少的話，整體的平衡就會變差。

　　步驟㉕～㉘是將前腳摺細的作業，塗膠可以等這些作業結束後再進行。當然，要在這之前就開始塗膠也沒關係，這時就要先考慮到接下來將腳摺細的工程，不要在該部分進行塗膠。

　　步驟㉟將頭頂往下壓平的作業，不但能讓臉型變得細長，也能強調大大的耳朵。作為用紙的玉蟲是背面為白色的和紙，在開始摺疊前，先將多餘的用紙裁成4～5mm，貼在背面的2條對角線上，如此一來，作品背面的白色就不會透出來了。

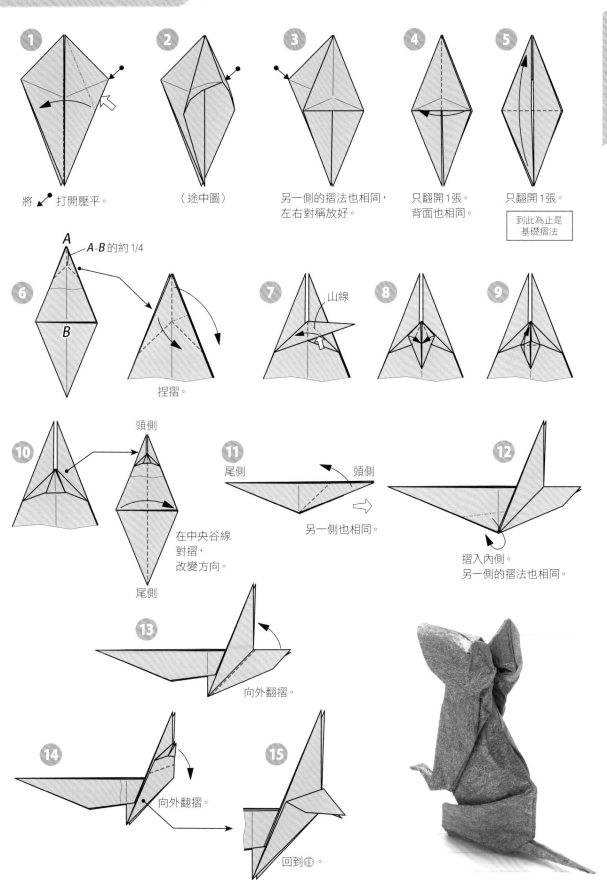

1　將 ⬋ 打開壓平。

2　（途中圖）

3　另一側的摺法也相同，左右對稱放好。

4　只翻開1張。背面也相同。

5　只翻開1張。

到此為止是基礎摺法

6　A　A-B 的約 1/4　B　捏摺。

7　山線

8

9

10　頭側　在中央谷線對摺，改變方向。　尾側

11　尾側　頭側　另一側也相同。

12　摺入內側。另一側的摺法也相同。

13　向外翻摺。

14　向外翻摺。

15　回到⑬。

★
★☆
☆☆
☆☆

47

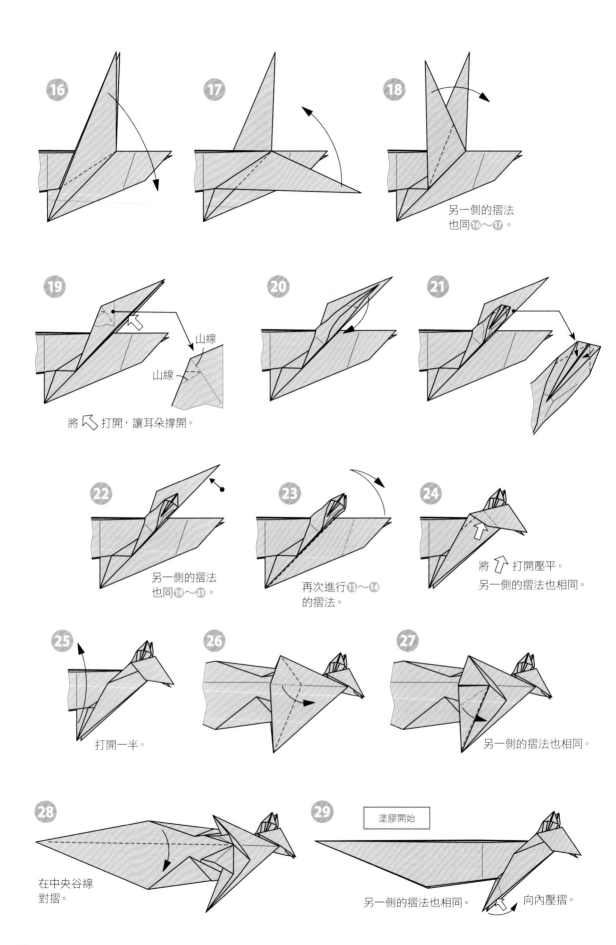

16

17

18

另一側的摺法
也同16～17。

19

山線

山線

將 ↖ 打開，讓耳朵撐開。

20

21

22

另一側的摺法
也同19～21。

23

再次進行13～14
的摺法。

24

將 ↑ 打開壓平。
另一側的摺法也相同。

25

打開一半。

26

27

另一側的摺法也相同。

28

在中央谷線
對摺。

29

塗膠開始

另一側的摺法也相同。

向內壓摺。

★☆
★☆☆☆☆

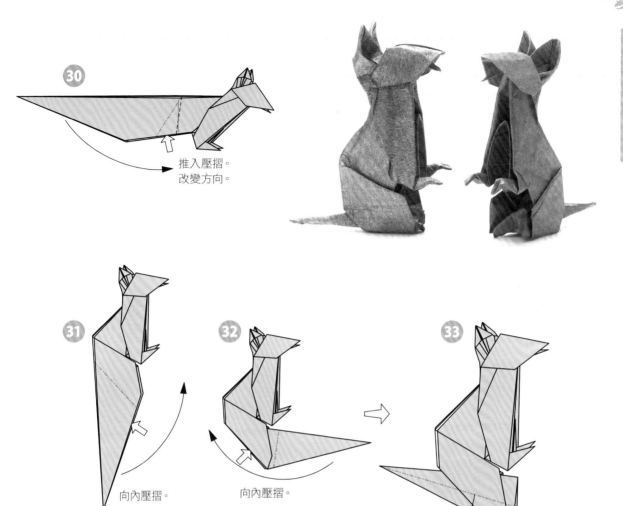

30
推入壓摺。
改變方向。

31
向內壓摺。

32
向內壓摺。

33
①
②
另一側的摺法
也相同。

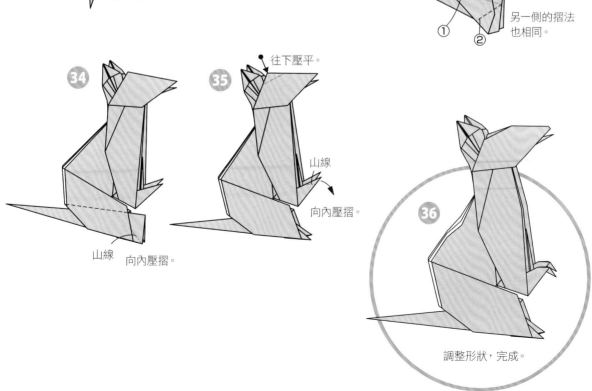

34
山線
向內壓摺。

35
● 往下壓平。
山線
向內壓摺。

36
調整形狀，完成。

Real Origami : Riku

哺乳類②小型動物

臘腸狗

★ 用紙：和紙（楮紙）．
　26cm × 26cm・1張

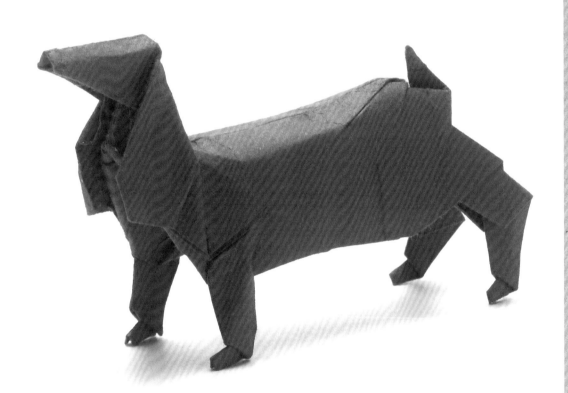

✎ **摺疊時的重點**

　　　這個作品是從「青蛙的基本形」（p.10）與「鶴的基本形」（p.10）折衷後的基礎摺法開始的。

　　　步驟⑲～㉔進行的是摺疊頭部的作業。由於這個部分的紙會變得相當厚，因此雖然是摺紙步驟較少的作品，還是要用薄一點的紙來摺會比較好。

　　　步驟㉓是將臉部摺細的作業，雖然耳朵內側的部分也會一併摺到，但在此省略了圖示。藉由將臉部摺細，可以讓表情變得更加生動活潑，各位不妨也來挑戰一下。

　　　進行最後修飾時，要將背部壓平，做出立體感；頭部的山線也要壓平，讓頭部變得立體。將頭部稍微往上抬高，就能呈現可愛的感覺。

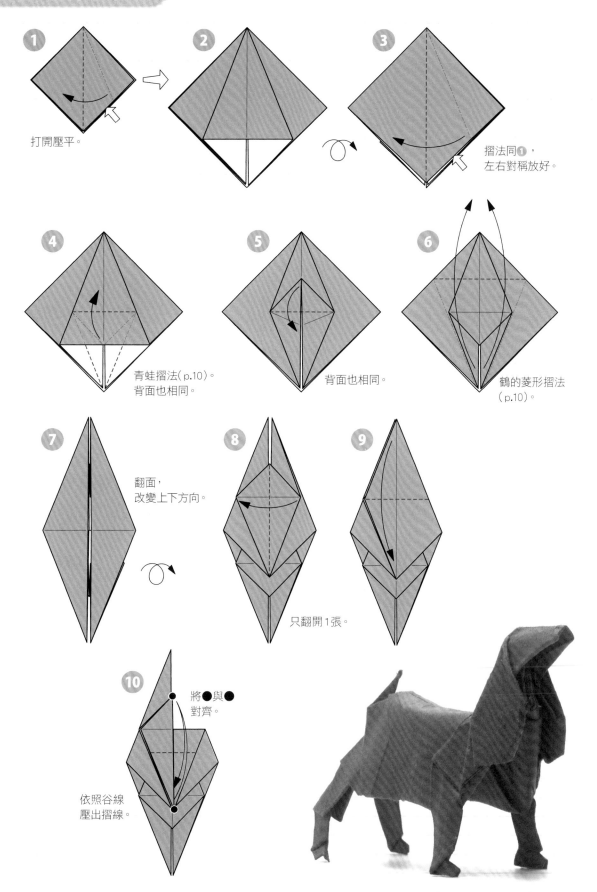

① 打開壓平。

②

③ 摺法同**①**，左右對稱放好。

④ 青蛙摺法（p.10）。背面也相同。

⑤ 背面也相同。

⑥ 鶴的菱形摺法（p.10）。

⑦ 翻面，改變上下方向。

⑧ 只翻開1張。

⑨

⑩ 將●與●對齊。依照谷線壓出摺線。

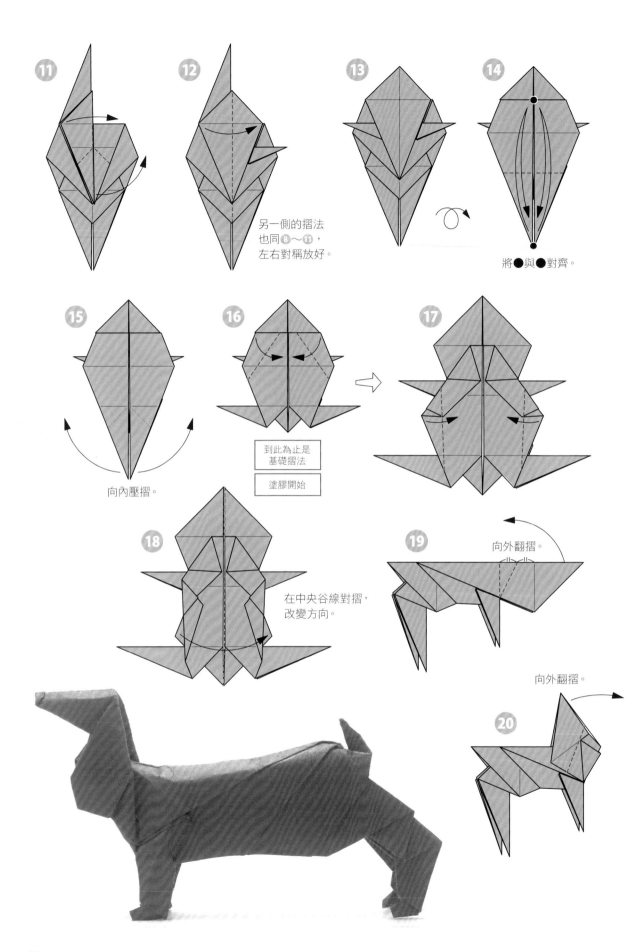

11

12

另一側的摺法
也同 8～11，
左右對稱放好。

13

14

將●與●對齊。

15

向內壓摺。

16

到此為止是
基礎摺法

塗膠開始

17

18

在中央谷線對摺，
改變方向。

19

向外翻摺。

向外翻摺。

20

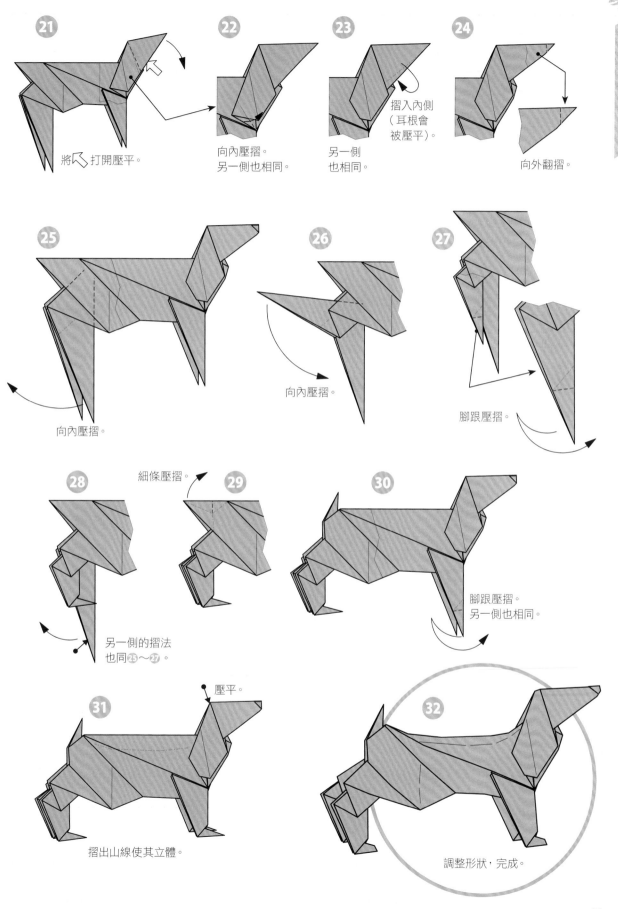

21 將 ⤒ 打開壓平。

22 向內壓摺。
另一側也相同。

23 摺入內側
（耳根會
被壓平）。
另一側
也相同。

24 向外翻摺。

25 向內壓摺。

26 向內壓摺。

27 腳跟壓摺。

28 細條壓摺。
另一側的摺法
也同 ㉓～㉗ 。

29

30 腳跟壓摺。
另一側也相同。

31 壓平。
摺出山線使其立體。

32 調整形狀，完成。

哺乳類②小型動物

小熊

★用紙：和紙（黑色機械雲龍紙以白色雲龍紙做襯裡）．
22cm × 22cm・1張

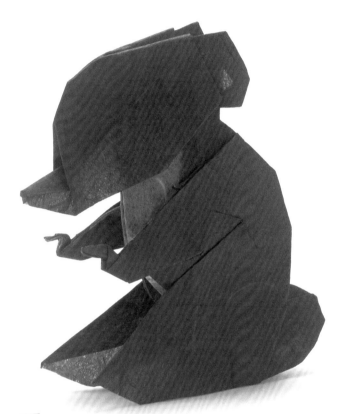

摺疊時的重點

　　先做出將4個角往中央摺的「坐墊摺法」（步驟❶～❷）後，再摺出「魚的基本形」（p.11），就完成本作品的基本形了。我把這稱之為「烏龜的基本形」。

　　步驟⓱的作業會決定頭部的形狀，請注意別讓頭部顯得太大了。

　　步驟㉒的向內壓摺，由於在腹側的中央有一條山線，所以成品並不是左右對稱的。如果想要左右對稱的話，可以將山線壓平，以細條壓摺的要領來摺。

　　耳朵不要摺得太大，讓它帶點弧度比較好。在調整形狀時，手指可從背部伸入，將腹部撐開，使其鼓起，就能打開左右後腳，讓作品穩穩地自行立起。為了要露出亞洲黑熊頸部下方的白色，在此使用正反面為黑白兩色、有襯裡的用紙，但用沒有襯裡的紙來做也沒關係。

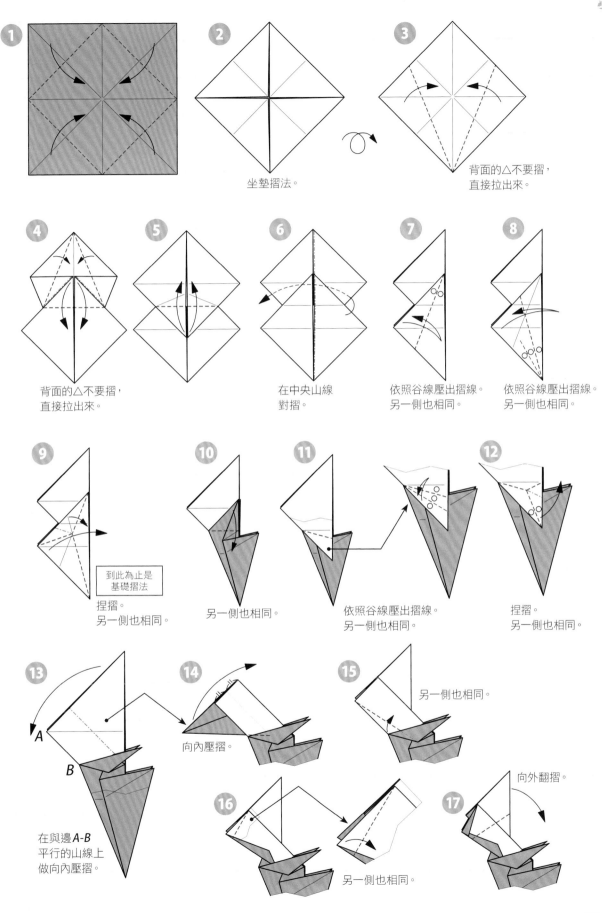

★
★☆
☆
☆
☆

1

2
坐墊摺法。

3
背面的△不要摺，
直接拉出來。

4
背面的△不要摺，
直接拉出來。

5

6
在中央山線
對摺。

7
依照谷線壓出摺線。
另一側也相同。

8
依照谷線壓出摺線。
另一側也相同。

9
到此為止是
基礎摺法

捏摺。
另一側也相同。

10
另一側也相同。

11
依照谷線壓出摺線。
另一側也相同。

12
捏摺。
另一側也相同。

13
A
B
在與邊A-B
平行的山線上
做向內壓摺。

14
向內壓摺。

15
另一側也相同。

16
另一側也相同。

17
向外翻摺。

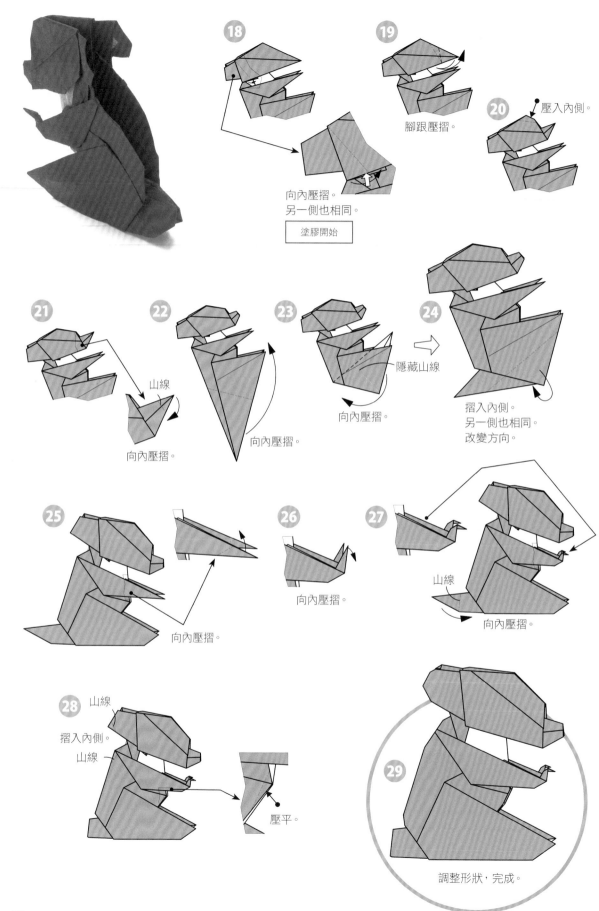

18 向內壓摺。
另一側也相同。

塗膠開始

19 腳跟壓摺。

20 壓入內側。

21 山線
向內壓摺。

22 向內壓摺。

23 隱藏山線
向內壓摺。

24 摺入內側。
另一側也相同。
改變方向。

25 向內壓摺。

26 向內壓摺。

27 山線
向內壓摺。

28 山線
摺入內側。
山線
壓平。

29 調整形狀，完成。

哺乳類②小型動物

日本獼猴

▶難易度等級 ★★☆☆☆

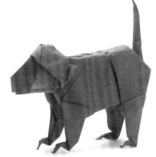

★用紙：和紙（色粕紙，一部分貼上紅色機械雲龍紙）．
23cm × 23cm・1張

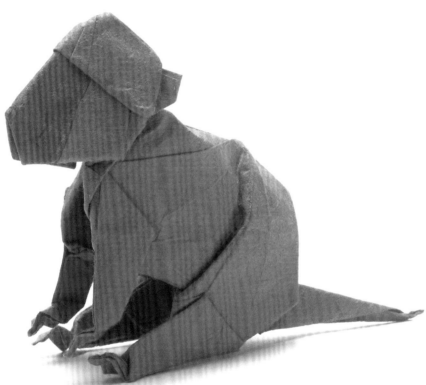

摺疊時的重點

在作為前腳的2個角貼上補強紙，另外再貼一張長度為用紙邊長1/3的紅色方形紙，以作為日本獼猴紅通通的臉蛋。黏貼方法和補強方式一樣。

要摺疊成坐姿時，要在步驟❷將前腳與後腳的90°部分做成鈍角，讓前腳與後腳的末端互相靠近。採用這個姿勢時，頭部的推入壓摺要做深一點會比較好。

在摺步驟❸的3等分角時，要先將邊A-B對齊點C，壓出摺線後，再進行向內壓摺。跟摺「長頸鹿」（p.30）時使用的方法是一樣的。

如果能改變一下成品大小，並在姿勢上做出一些變化，製作好幾隻，擺設成動物園裡的猴子山的模樣，我想應該會很有趣才是。

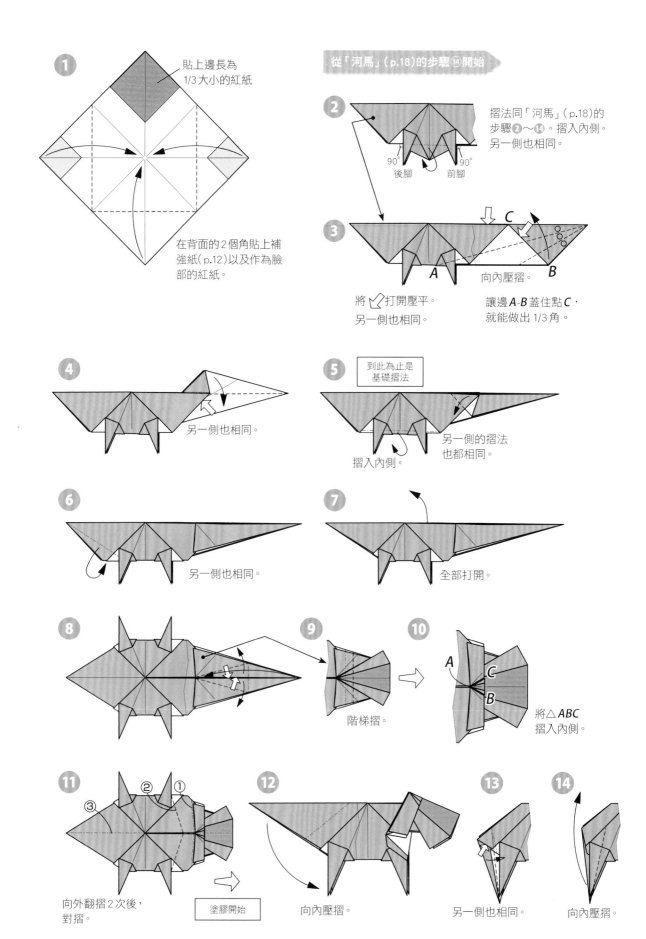

1 貼上邊長為1/3大小的紅紙

在背面的2個角貼上補強紙(p.12)以及作為臉部的紅紙。

從「河馬」(p.18)的步驟⑭開始

2 摺法同「河馬」(p.18)的步驟❷～⑭。摺入內側。另一側也相同。

90° 後腳　前腳 90°

3 C

向內壓摺。

A　B

將 ⤵ 打開壓平。另一側也相同。

讓邊 *A*-*B* 蓋住點 *C*，就能做出 1/3 角。

4 另一側也相同。

5 到此為止是基礎摺法

摺入內側。

另一側的摺法也都相同。

6 另一側也相同。

7 全部打開。

8

9 階梯摺。

10 A C B

將 △*ABC* 摺入內側。

11 ② ① ③

向外翻摺2次後，對摺。

塗膠開始

12 向內壓摺。

13 另一側也相同。

14 向內壓摺。

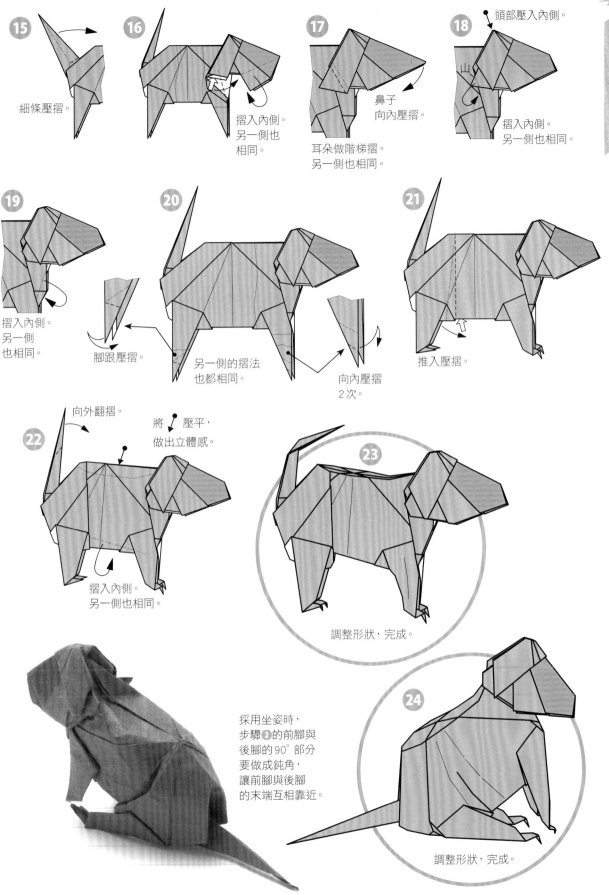

15 細條壓摺。

16 摺入內側。
另一側也
相同。

17 鼻子
向內壓摺。
耳朵做階梯摺。
另一側也相同。

18 頭部壓入內側。
山
摺入內側。
另一側也相同。

19 摺入內側。
另一側
也相同。
腳跟壓摺。

20 另一側的摺法
也都相同。
向內壓摺
2次。

21 推入壓摺。

22 向外翻摺。
將 壓平，
做出立體感。
摺入內側。
另一側也相同。

23 調整形狀，完成。

採用坐姿時，
步驟❷的前腳與
後腳的90°部分
要做成鈍角，
讓前腳與後腳
的末端互相靠近。

24 調整形狀，完成。

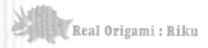
哺乳類②小型動物

長臂猿

★ 用紙：和紙（揉染暈色紙）・
31cm × 31cm・1張

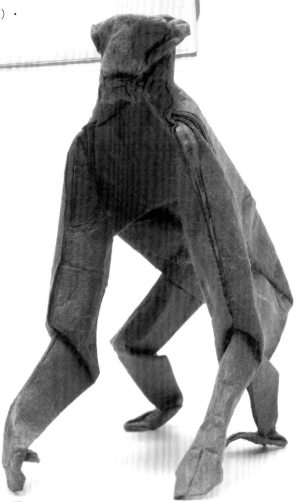

摺疊時的重點

　　步驟⑪的形狀稱為「桌子的基本形」，是在拙作《擬真摺紙》系列中偶爾會登場的基本形。這次的作品是由這個基本形開始，再摺出「青蛙的基本形」（p.10），以做出長長的手腳。

　　在步驟㊵製作頭部的作業裡，也加入了照片解說。臉部如果做得太大的話，給人的感覺會更像是大猩猩而非長臂猿，請注意。製作臉部的方法或許稱不上是摺紙──在進行照片31-1、31-2的步驟時，要在頭部內側塗膠，放入撕碎的面紙後，再次進行塗膠──反覆作業，讓頭部內側成為紙黏土狀態以便摺疊。

　　只要做出額頭的骨架和口鼻的感覺，看起來就會有幾分像了。雙手也可以往上抬高等，改變成各種不同的姿勢，應該也會很有趣才是。

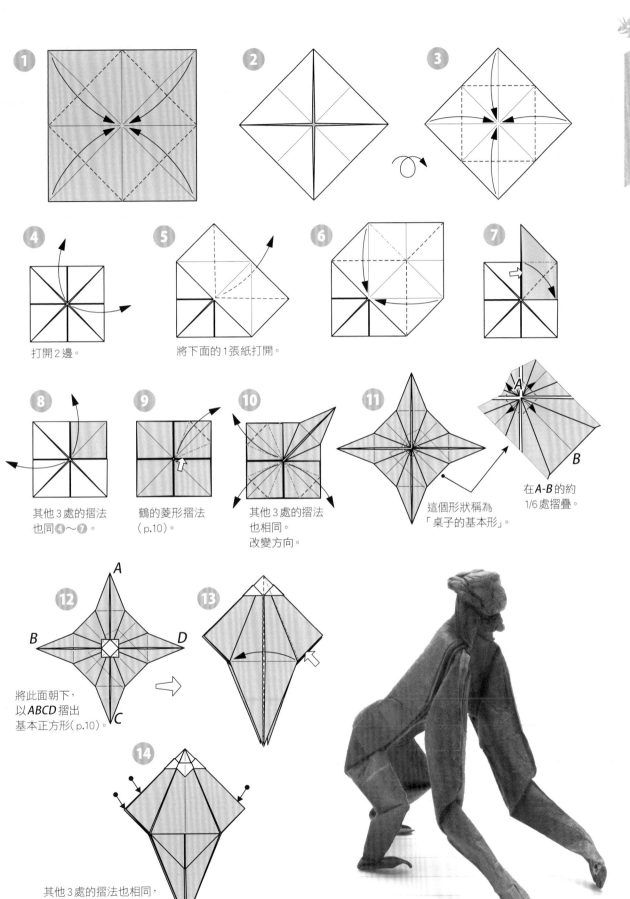

1

2

3

4
打開2邊。

5
將下面的1張紙打開。

6

7

8
其他3處的摺法
也同❹～❼。

9
鶴的菱形摺法
（p.10）。

10
其他3處的摺法
也相同。
改變方向。

11
這個形狀稱為
「桌子的基本形」。

在**A-B**的約
1/6處摺疊。

12
將此面朝下，
以**ABCD**摺出
基本正方形（p.10）。

13

14
其他3處的摺法也相同，
左右對稱放好。

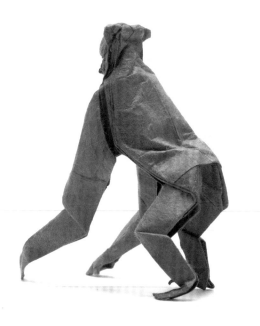

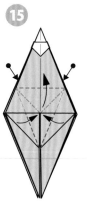

(15) 將此面與相鄰的
2處進行青蛙摺法
（p.10）。

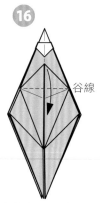

(16) 中央的△往下拉。
其他2處的摺法
也相同。

谷線

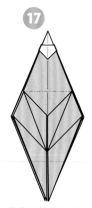

(17) 將往下拉的3處
△摺入內側。

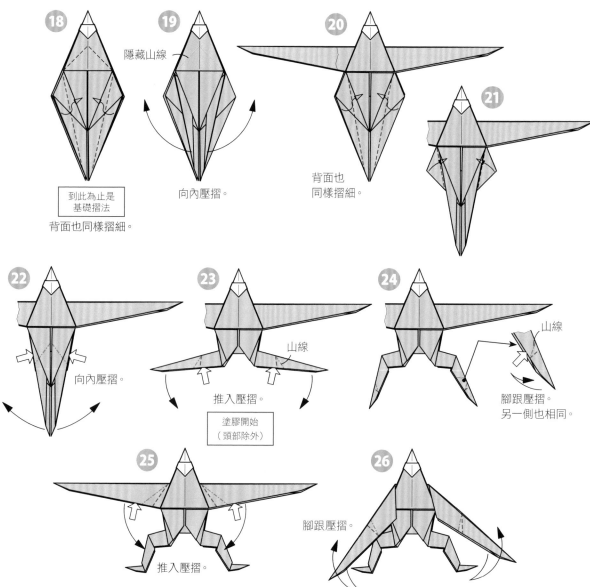

(18) 到此為止是
基礎摺法

背面也同樣摺細。

(19) 隱藏山線

向內壓摺。

(20) 背面也
同樣摺細。

(21)

(22) 向內壓摺。

(23) 山線

推入壓摺。

塗膠開始
（頭部除外）

(24) 山線

腳跟壓摺。
另一側也相同。

(25) 推入壓摺。

(26) 腳跟壓摺。

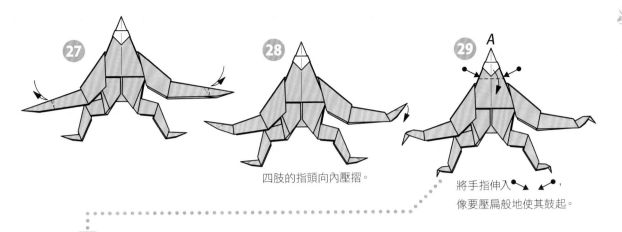

四肢的指頭向內壓摺。

將手指伸入●↘ ↙●,
像要壓扁般地使其鼓起。

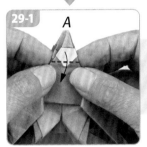

伸入手指,
往箭頭方向摺。

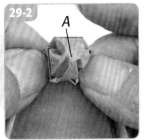

將頂點A壓平。

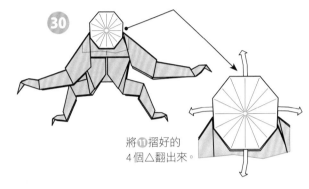

將⑪摺好的
4個△翻出來。

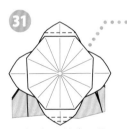

用這4個△做成耳朵、
頭部和下顎,
調整臉部的形狀。

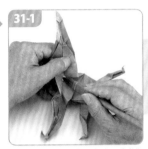

在㉚的八角形(頭部)內側進
行塗膠(先不要黏住)。

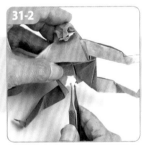

以鑷子夾取撕碎的面紙填入
頭部內側。緊密地填入一些
後,再次塗膠。

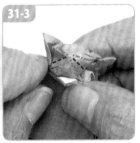

重複幾次塗膠和填入面紙的
動作後,整理形狀,讓臉部
變得立體。

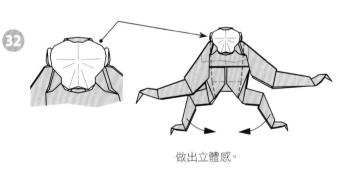

做出立體感。

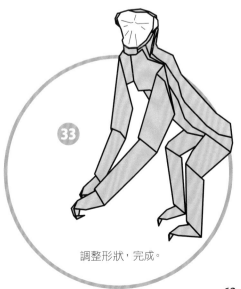

調整形狀,完成。

哺乳類②小型動物

蝴蝶犬

★用紙：和紙（板紙）．
32cm × 32cm・1張

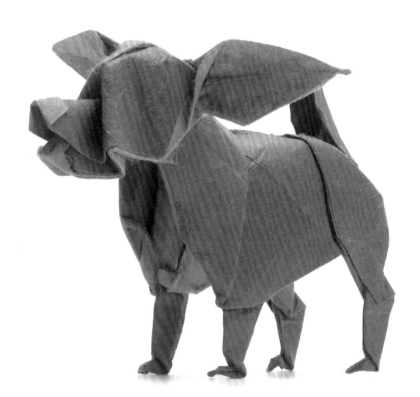

摺疊時的重點

　　可以在作為前腳的2個角貼上補強紙。摺法跟「綿羊」（p.26）很像，但前腳的方向要和綿羊相反。

　　步驟⓯的向內壓摺跟「鐮刀龍」（p.102）的爪子和後腳，以及「蜥蜴」（p.86）的爪子的摺法是一樣的，這個摺法也可以做出大大的耳朵。將前腳根部稍微摺一下（步驟㉙～㉛），可以讓短短的前腳看起來略長一些。步驟㊹將頸部前側稍微往內摺，就能做出頭部與頸部之間的曲線。恐龍的頭部和頸部也一樣，只要像這樣強調出曲線，作品就會更有真實感。

　　進行最後修飾時，請將耳朵展開，背部及頸部後方做出平坦的模樣，呈現出立體感。這樣不僅能讓作品顯得美觀，也能穩定地站立。

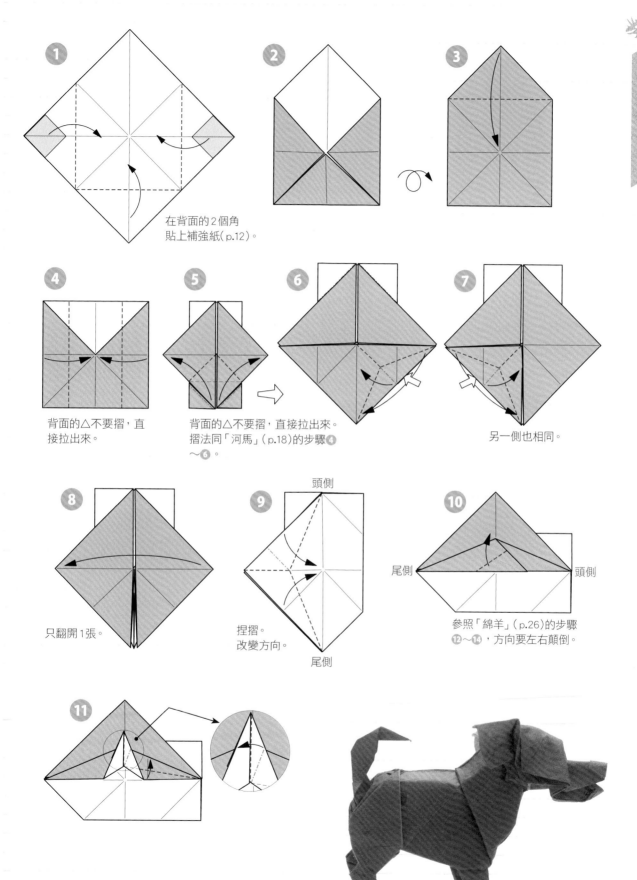

1

在背面的2個角
貼上補強紙(p.12)。

2

3

蝴蝶犬

★
★★
★☆
☆

4

背面的△不要摺,直
接拉出來。

5

背面的△不要摺,直接拉出來。
摺法同「河馬」(p.18)的步驟④
〜⑥。

6

7

另一側也相同。

8

只翻開1張。

9

頭側

捏摺。
改變方向。

尾側

10

尾側

頭側

參照「綿羊」(p.26)的步驟
⑫〜⑭,方向要左右顛倒。

11

65

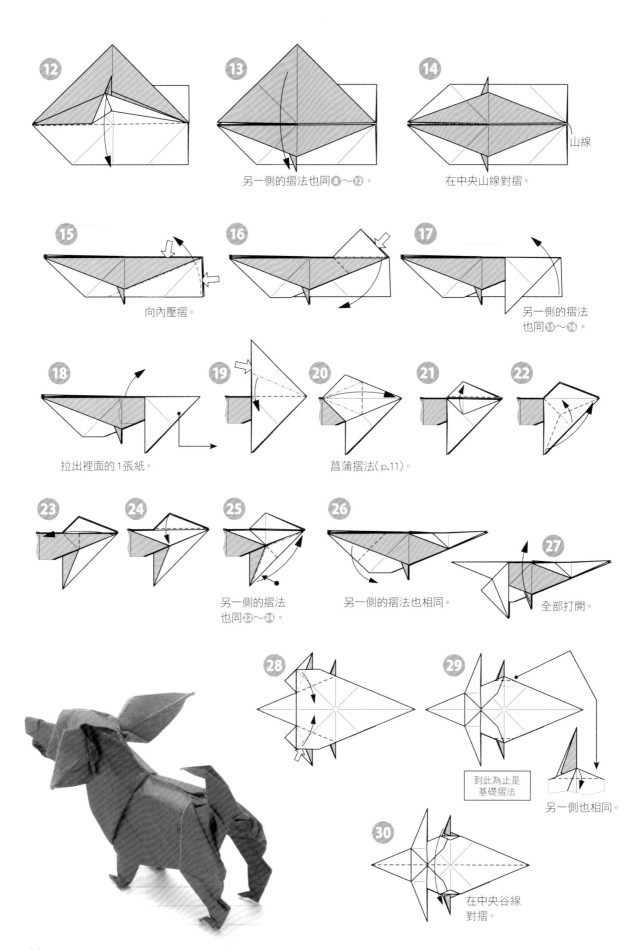

12

13

另一側的摺法也同⑧～⑫。

14

山線

在中央山線對摺。

15

向內壓摺。

16

17

另一側的摺法
也同⑮～⑯。

18

拉出裡面的1張紙。

19

20

菖蒲摺法(p.11)。

21

22

23

24

25

另一側的摺法
也同㉒～㉔。

26

另一側的摺法也相同。

27

全部打開。

28

29

到此為止是
基礎摺法

另一側也相同。

30

在中央谷線
對摺。

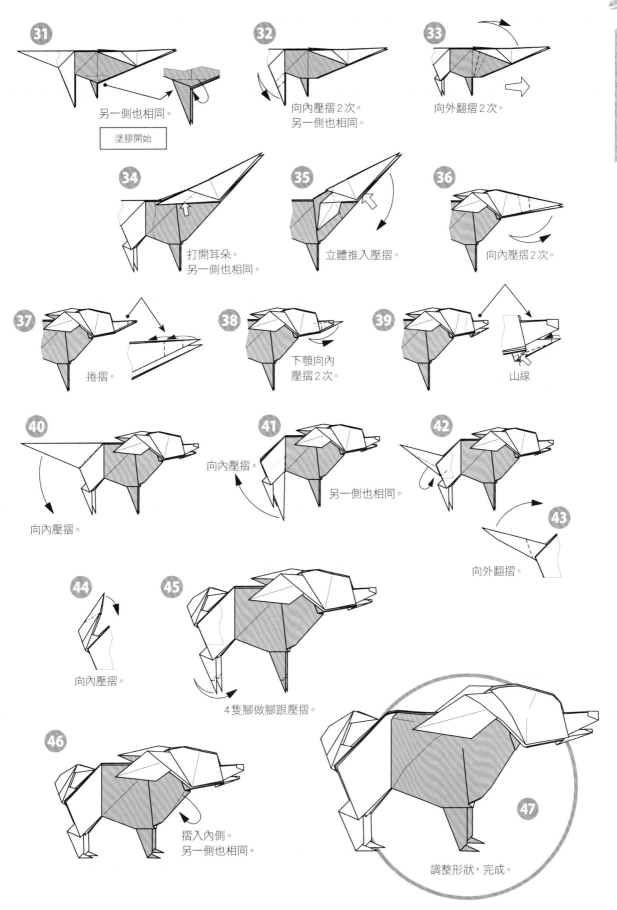

31 另一側也相同。

塗膠開始

32 向內壓摺2次。
另一側也相同。

33 向外翻摺2次。

34 打開耳朵。
另一側也相同。

35 立體推入壓摺。

36 向內壓摺2次。

37 捲摺。

38 下顎向內
壓摺2次。

39 山線

40 向內壓摺。

41 向內壓摺。
另一側也相同。

42

43 向外翻摺。

44 向內壓摺。

45 4隻腳做腳跟壓摺。

46 摺入內側。
另一側也相同。

47 調整形狀，完成。

 Real Origami : Riku







▶ 難易度等級 ★★★☆☆

哺乳類②小型動物

松鼠

★用紙：和紙（揉染暈色紙）.
32cm × 32cm・1張

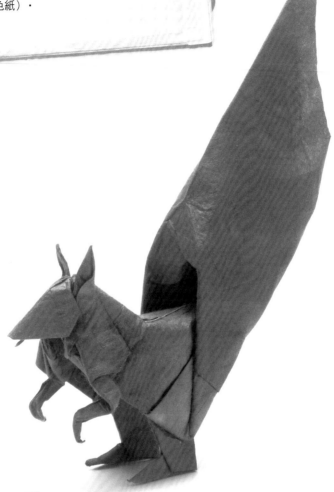

摺疊時的重點

　　這是從與「河馬」（p.18）相同的基礎摺法開始摺疊的作品，但是頭部和尾巴的摺法則有相當大的差異。說來可惜，但為了做出大大的尾巴，就得將成為河馬後腳的部分（由正方形的邊所形成的邊角）摺入內側才行（參照步驟㉚）。

　　將步驟❽背面重疊的1張紙翻開來的作業，請參考照片解說來進行。

　　步驟⑲是將中間的△壓平的作業，步驟㉓則是將△ABC摺入1張紙下面的作業，塗膠可以等這些作業結束後再進行。

　　進行最後修飾時，要將背部一帶壓平，整體做出立體感。為了避免站立時搖晃不穩，後腳根部要事先塗膠。可以的話，也不妨挑戰一下將前腳放下、四肢著地的動作。

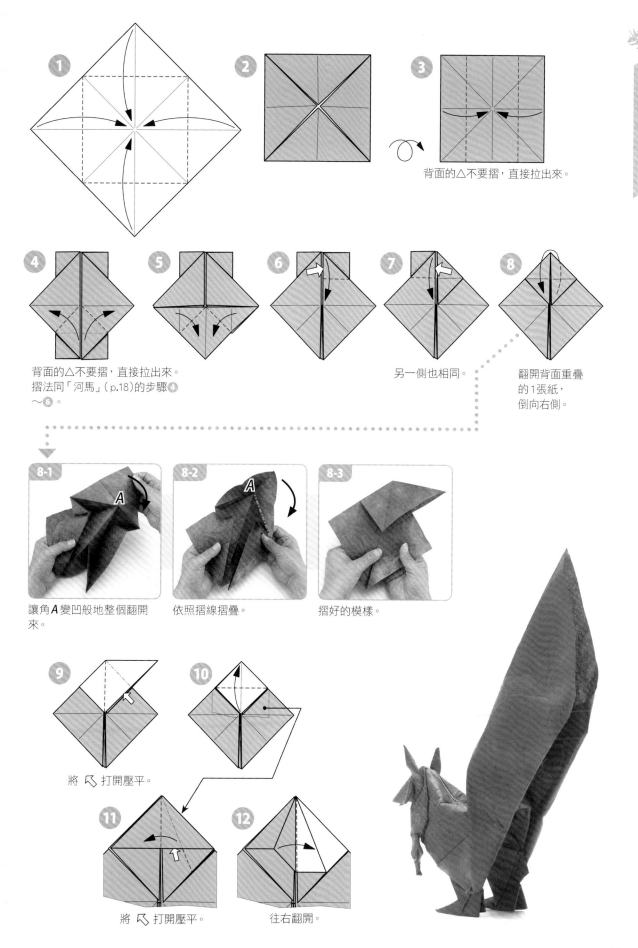

①

②

③ 背面的△不要摺，直接拉出來。

④ 背面的△不要摺，直接拉出來。
摺法同「河馬」（p.18）的步驟❹
～❻。

⑤

⑥

⑦ 另一側也相同。

⑧ 翻開背面重疊
的1張紙，
倒向右側。

8-1 讓角**A**變凹般地整個翻開
來。

8-2 依照摺線摺疊。

8-3 摺好的模樣。

⑨ 將 ↖ 打開壓平。

⑩

⑪ 將 ↖ 打開壓平。

⑫ 往右翻開。

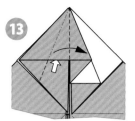

13 另一側的摺法也同⑪～⑫，
左右對稱放好。

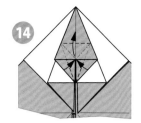

14 青蛙摺法（p.10）。

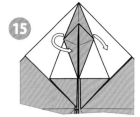

15 翻面壓摺（p.9）。

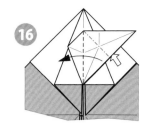

16

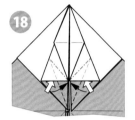

17 鶴的菱形摺法
（p.10）。

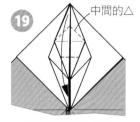

18 鶴的菱形摺法。

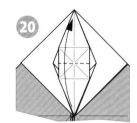

19 中間的△

一邊將中間的△壓平，
一邊摺疊。

20

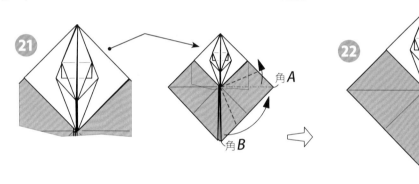

21 角*A*

角*B*

22 角*A*

角*B*

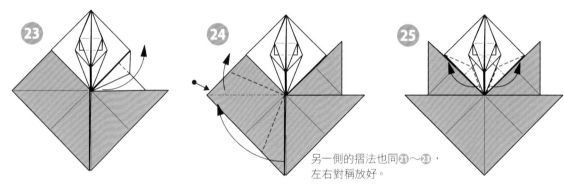

23

24 另一側的摺法也同㉑～㉓，
左右對稱放好。

25

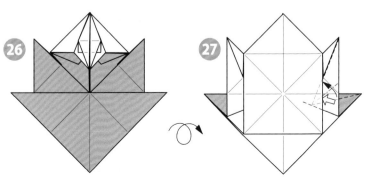

26

27

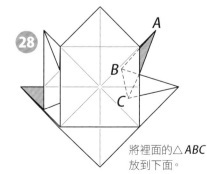

28 *A*

B

C

將裡面的△*ABC*
放到下面。

★
★★
★★★
★★★½☆

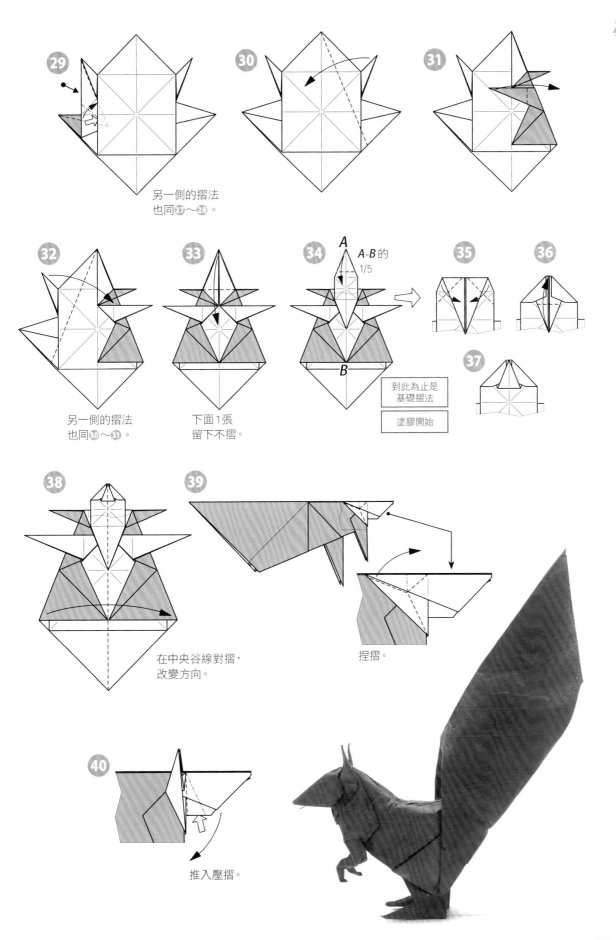

29 另一側的摺法
也同㉗〜㉘。

30

31

32 另一側的摺法
也同㉚〜㉛。

33 下面1張
留下不摺。

34 A
A-B的
1/5
B

到此為止是
基礎摺法

塗膠開始

35

36

37

38 在中央谷線對摺,
改變方向。

39 捏摺。

40 推入壓摺。

71

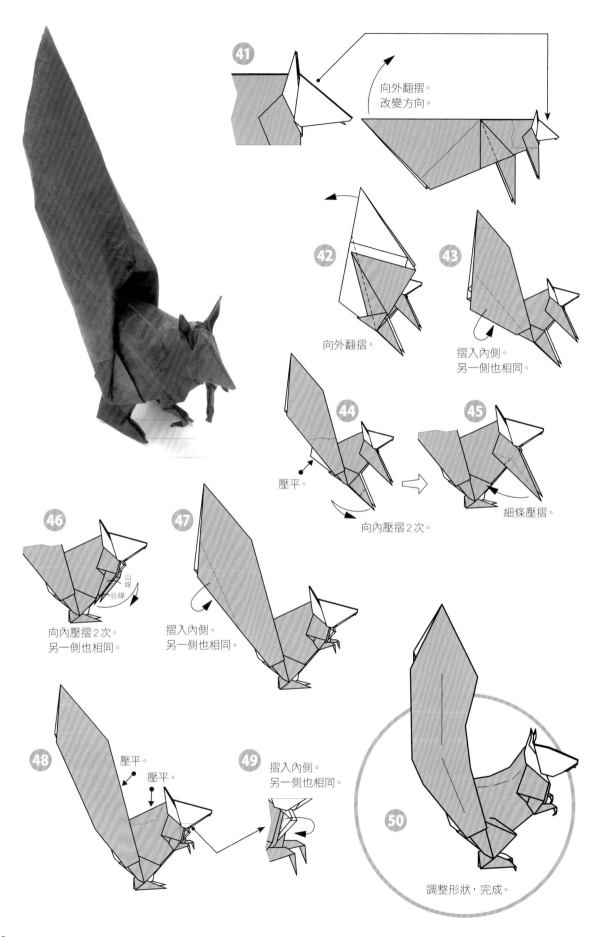

41 向外翻摺。
改變方向。

42 向外翻摺。

43 摺入內側。
另一側也相同。

44 壓平。
向內壓摺2次。

45 細條壓摺。

46 向內壓摺2次。
另一側也相同。
山線
谷線

47 摺入內側。
另一側也相同。

48 壓平。
壓平。

49 摺入內側。
另一側也相同。

50 調整形狀，完成。

哺乳類②小型動物

犰狳

★用紙：和紙（板紙）·
32cm × 32cm·1張

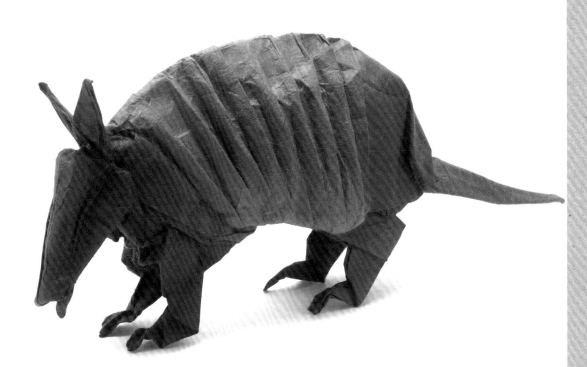

摺疊時的重點

　　步驟②要摺出24等分山線的作業，在實際製作時，請將用紙翻到背面，以摺谷線的方式來做會比較容易。步驟③～④的「階梯摺」摺好9次後，為了避免階梯在之後的作業中鬆開，可以先用低黏性的膠帶（建議使用較細的紙膠帶）暫時固定，接下來就會比較好摺（膠帶會在步驟㉒～㉓時拆掉）。

　　步驟�55將背部拱起的作業，只將外側的1張紙做出弧度即可；內側的部分則要配合外側，適當地以階梯摺做出弧度。要進行塗膠時，可以等這個作業結束後再開始。但是，如果在拱起的鱗甲外側的皺褶部分也塗膠的話，難得做好的背部皺褶就會變得不明顯，因此這個部位最好不要塗膠。倒不如將皺褶間的縫隙打開一點，看起來會更加醒目。

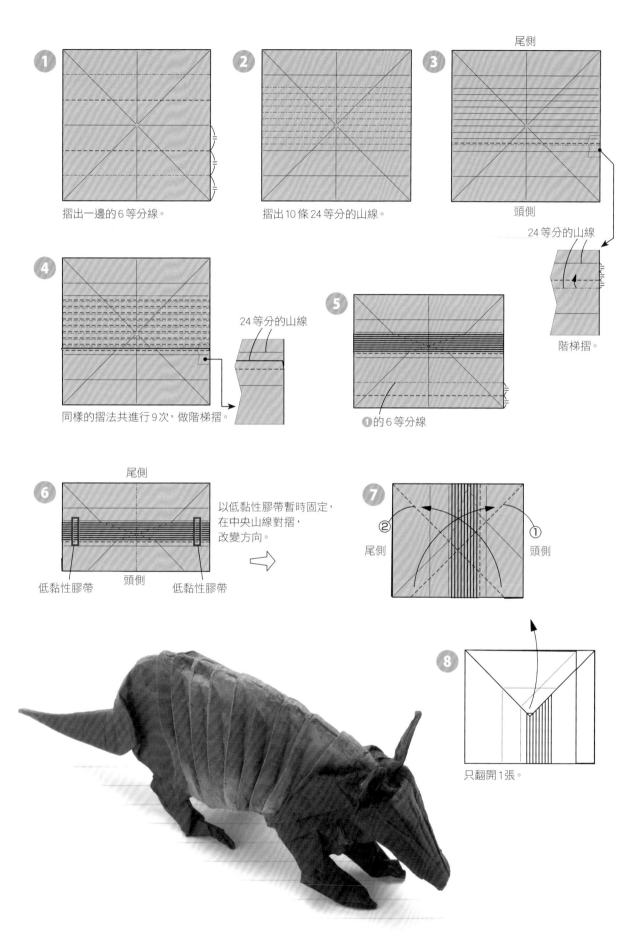

1 摺出一邊的6等分線。

2 摺出10條24等分的山線。

3
尾側
頭側
24等分的山線
階梯摺。

4 同樣的摺法共進行9次，做階梯摺。
24等分的山線

5
❶的6等分線

6
尾側
頭側
低黏性膠帶　低黏性膠帶

以低黏性膠帶暫時固定，在中央山線對摺，改變方向。

7
② 尾側
① 頭側

8 只翻開1張。

74

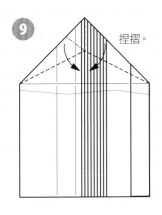

⑨ 捏摺。

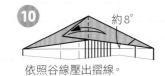

⑩ 約8°
依照谷線壓出摺線。

⑪ 回到⑨,恢復⑦的摺線。

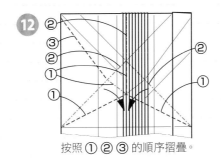

⑫ 按照①②③的順序摺疊。

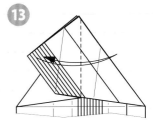

⑬ 依照谷線壓出摺線。

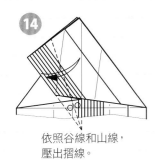

⑭ 依照谷線和山線,
壓出摺線。

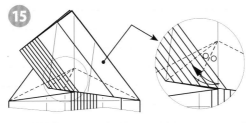

⑮ 依照谷線和山線,
壓出摺線。

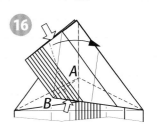

⑯ 將裡面的山線
A-B壓平。

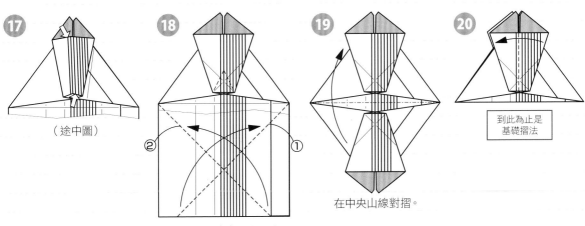

⑰ (途中圖)

⑱ ②　①
另一側的摺法也同⑦～⑰。

⑲ 在中央山線對摺。

⑳ 到此為止是
基礎摺法

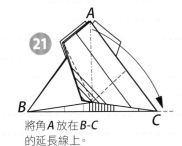

㉑ A
B　　　C
將角A放在B-C
的延長線上。

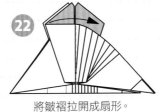

㉒ 將皺褶拉開成扇形。

㉓ ②
摺法同㉑,
依照②的谷線摺成扇形。

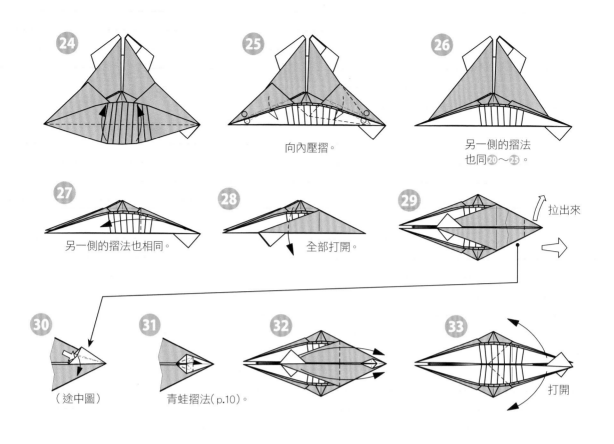

向內壓摺。

另一側的摺法
也同⑳～㉓。

另一側的摺法也相同。

全部打開。

拉出來

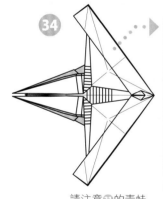

（途中圖）

青蛙摺法（p.10）。

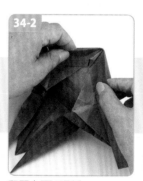

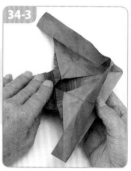

打開

請注意㉛的青蛙
摺法部分。

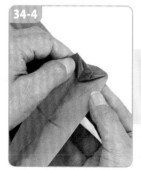

將青蛙摺法反摺回去。

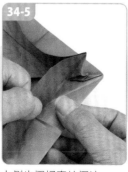

翻開上面1張紙。

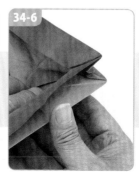

途中圖。

將青蛙摺法反摺回去。

重新摺好下側的
青蛙摺法。

上側也摺好青蛙摺法。

途中圖。

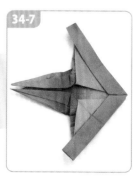

摺好的模樣。

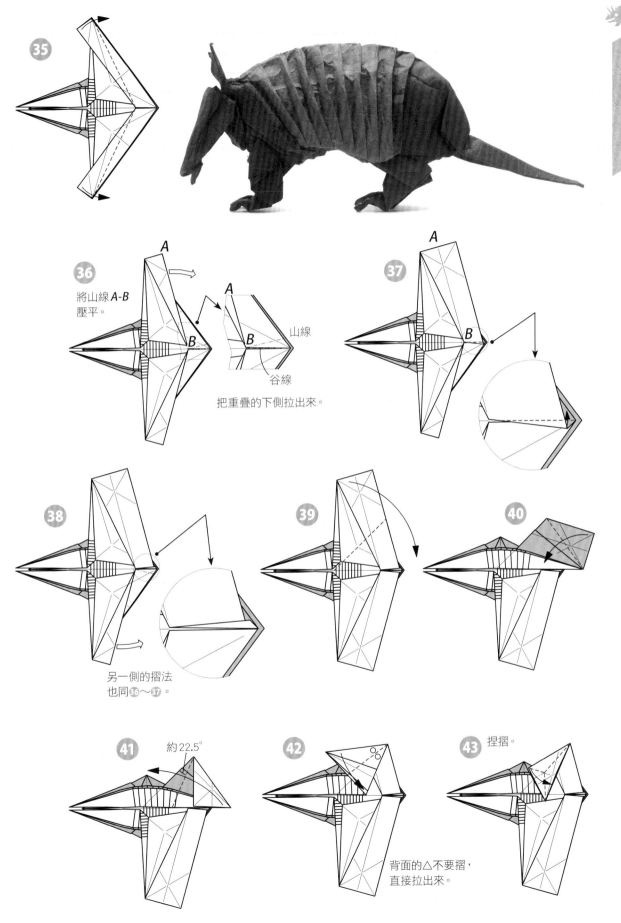

35

36
將山線 **A-B**
壓平。

A

A

B

山線

B

谷線

把重疊的下側拉出來。

37

A

B

38

另一側的摺法
也同 36～37 。

39

40

41
約22.5°

42

背面的△不要摺，
直接拉出來。

43
捏摺。

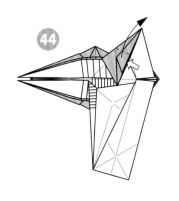

44

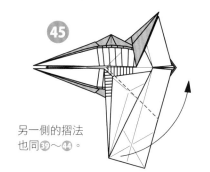

45

另一側的摺法
也同 ③⑨～④④。

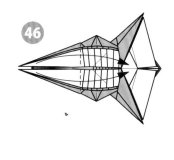

46

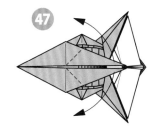

47

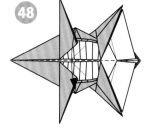

48

在中央谷線對摺。

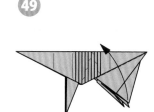

49

另一側的摺法也相同。

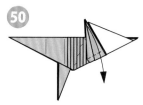

50

另一側的摺法也相同。

51

另一側的摺法也相同。

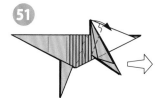

52

向內壓摺。
另一側也相同。

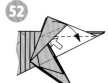

53

向內壓摺。
另一側也相同。

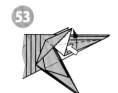

54 山線

向內壓摺。
另一側也相同。

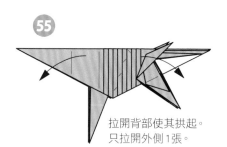

55

拉開背部使其拱起。
只拉開外側1張。

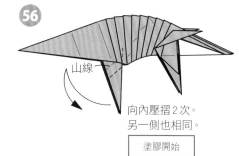

56

山線

向內壓摺2次。
另一側也相同。

塗膠開始

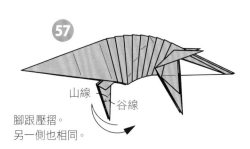

57

山線
谷線

腳跟壓摺。
另一側也相同。

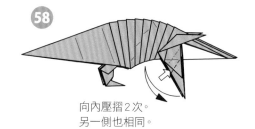

58

向內壓摺2次。
另一側也相同。

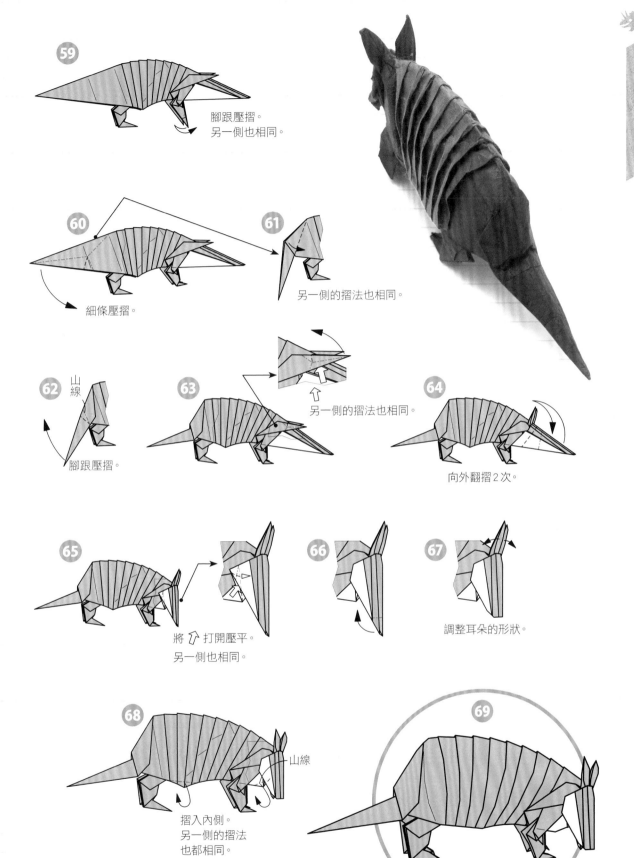

★★★★
★★

59 腳跟壓摺。
另一側也相同。

60 細條壓摺。

61 另一側的摺法也相同。

62 山線
腳跟壓摺。

63 另一側的摺法也相同。

64 向外翻摺 2 次。

65 將 ⬆ 打開壓平。
另一側也相同。

66

67 調整耳朵的形狀。

68 山線
摺入內側。
另一側的摺法
也都相同。

69 調整形狀，完成。

甲殼類・爬蟲類

蠍子

★用紙：和紙（板紙）・
　32cm × 32cm・1張

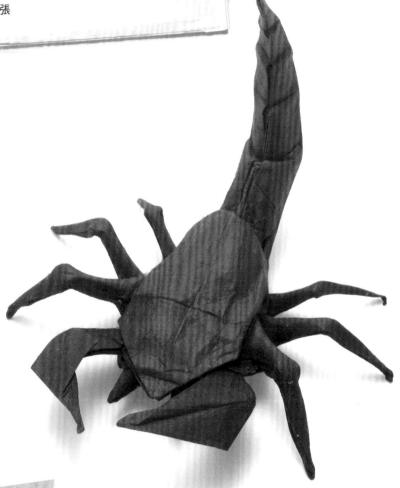

摺疊時的重點

　　這個作品跟我的上一本書《擬真摺紙2 空中飛翔的生物篇》中的「蟬」和「飛翔獨角仙」一樣，都是從相同的基礎摺法開始的。步驟㉒的摺法跟我的第一本書《擬真摺紙》中的「馬」的摺法是一樣的，因為圖片不易說明，所以加入了照片解說。

　　步驟㉔～㉕是將步驟㉒摺好的角再次摺細的作業，由於各自有2條山線，要將這些山線往下摺使其變細（參照照片解說）。這對腳會成為中足，而且紙會變得相當厚，因此要在可以的範圍內儘量地塗膠。步驟㊱是將身體摺細的作業，請在不影響各個腳的範圍內儘量摺細。身體越細，腳看起來就會越長，能夠增加整體的精悍感。步驟㊹要將裡面隱藏的部分摺向頭側，這個作業可以減輕尾巴部分的紙張厚度。

　　進行最後修飾時，將所有的腳摺彎，讓身體浮起來，看起來就會非常帥氣。

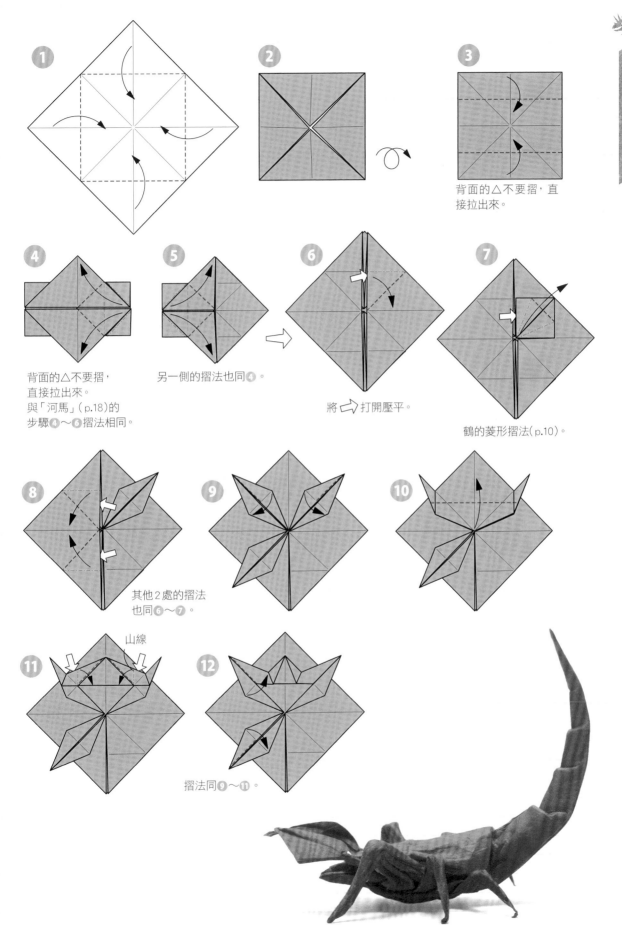

1

2

3

背面的△不要摺，直
接拉出來。

4

背面的△不要摺，
直接拉出來。
與「河馬」(p.18)的
步驟❹～❻摺法相同。

5

另一側的摺法也同❹。

6

將 ⇨ 打開壓平。

7

鶴的菱形摺法(p.10)。

8

其他2處的摺法
也同❻～❼。

9

10

11

山線

12

摺法同❾～⓫。

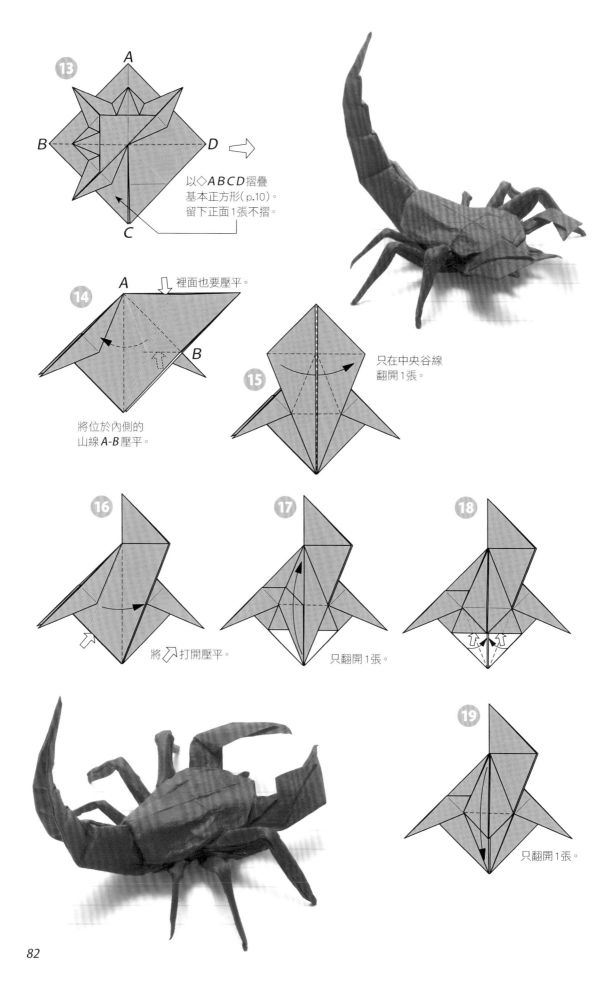

13

A

B ◄ ······ ► D

C

以◇*ABCD*摺疊
基本正方形（p.10）。
留下正面1張不摺。

14

A

裡面也要壓平。

B

將位於內側的
山線*A-B*壓平。

15

只在中央谷線
翻開1張。

16

將 ⇧ 打開壓平。

17

只翻開1張。

18

19

只翻開1張。

★★★
★☆

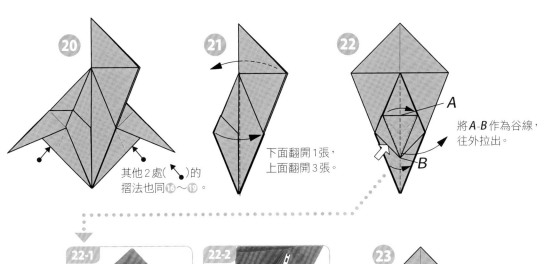

20

其他2處(↖↗)的
摺法也同⑯～⑲。

21

下面翻開1張,
上面翻開3張。

22

A

B

將*A*-*B*作為谷線,
往外拉出。

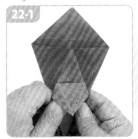

22-1

摺出2條山線。

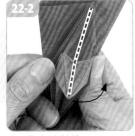

22-2

將2條山線併攏,
倒向右邊。

23

另一側的摺法
也相同,
左右對稱放好。

24

只將1張摺細。背面和
另一側的摺法也相同。

25

B *A*

C

將△*ABC*摺入內側。
左右腳各有2處。

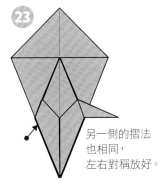

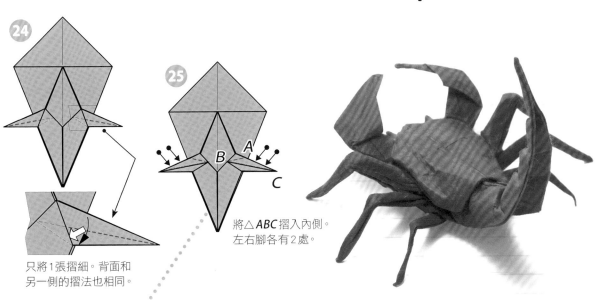

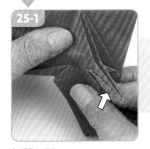

25-1

打開下面,
將㉔的*B*-*C*摺出山線。

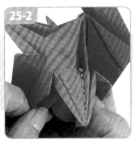

25-2

以3條山線做出△。

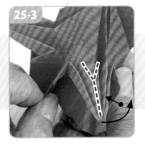

25-3

摺出3條谷線。另一側的
↖摺法也同**22-1**和**22-2**,
倒向右邊。

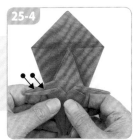

25-4

另一側的↖↗摺法
也相同。

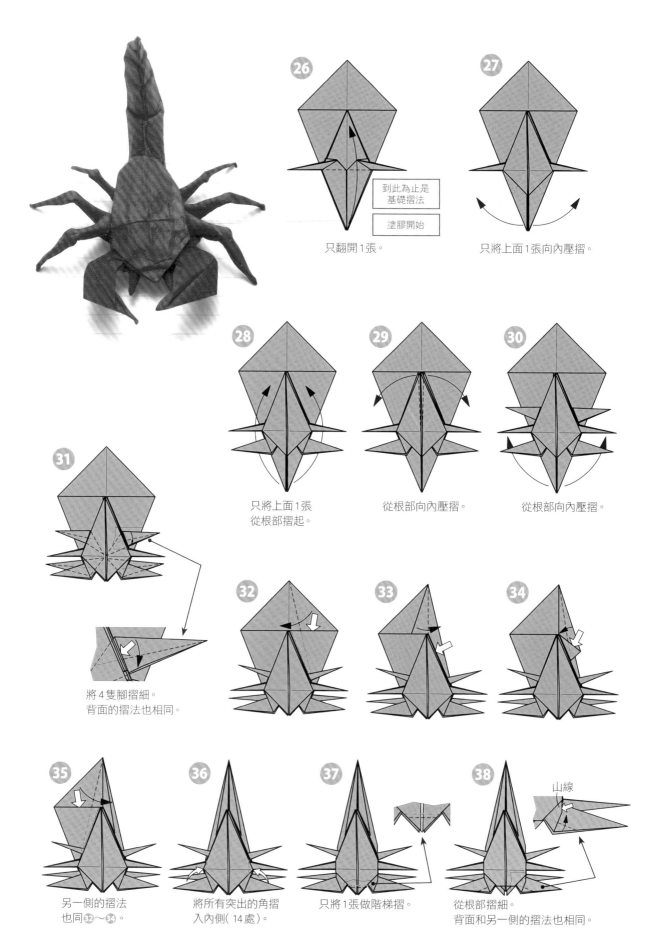

26 到此為止是
基礎摺法

塗膠開始

只翻開1張。

27 只將上面1張向內壓摺。

28 只將上面1張
從根部摺起。

29 從根部向內壓摺。

30 從根部向內壓摺。

31 將4隻腳摺細。
背面的摺法也相同。

32

33

34

35 另一側的摺法
也同32～34。

36 將所有突出的角摺
入內側（14處）。

37 只將1張做階梯摺。

38 從根部摺細。
背面和另一側的摺法也相同。

山線

★★★
★★
☆

39

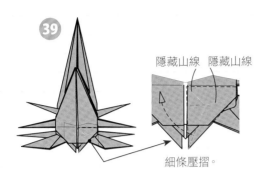

隱藏山線　隱藏山線

細條壓摺。

40

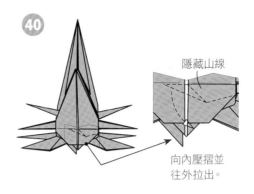

隱藏山線

向內壓摺並
往外拉出。

41

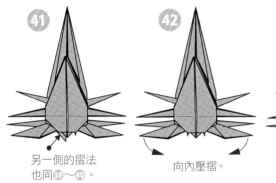

另一側的摺法
也同**39**～**40**。

42

向內壓摺。

43

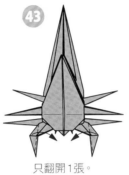

只翻開1張。

44

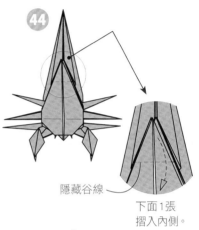

隱藏谷線

下面1張
摺入內側。

45

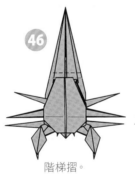

上面1張摺入內側。

46

階梯摺。

47

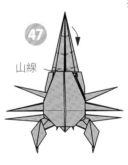

山線

48

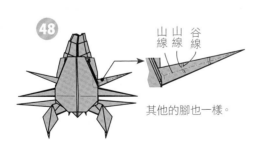

山　山　谷
線　線　線

其他的腳也一樣。

49

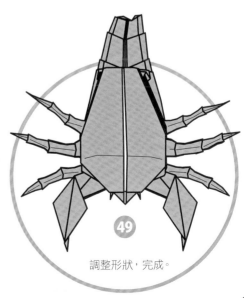

調整形狀，完成。

甲殼類・爬蟲類

蜥蜴

★用紙：和紙（粕入暈色紙）・
23cm × 23cm・1張

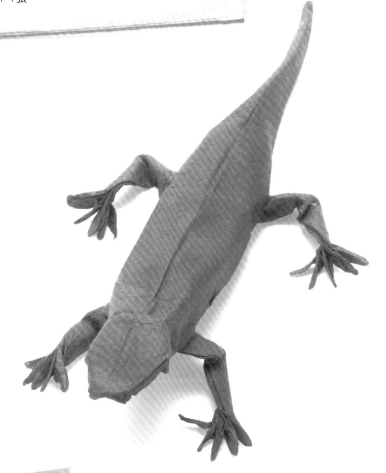

摺疊時的重點

　　跟「鐮刀龍」（p.102）一樣，首先要用蛇腹摺來製作腳趾的部分。摺好4處的腳趾後，再開始腳趾周邊及內側的塗膠作業。為了避免腳趾間滲出的黏膠沾黏，使得之後難以分開5隻腳趾，腳趾之間要事先進行分離。

　　步驟❸❹是將收起來的一部分蛇腹摺拉出來的作業，請參考照片解說來進行，這也是為了減少紙張厚度所進行的作業。同樣的作業還有另一處（步驟❹❺），目的也都是希望能減少厚度。

　　身體和尾巴請在不影響腳的範圍內盡可能地摺細。進行最後修飾時，將身體壓出立體的感覺，看起來就會更加細長。頭部稍微抬高一點，特別強調出身體和頭部交界處的曲線，看起來就會更氣派喔！

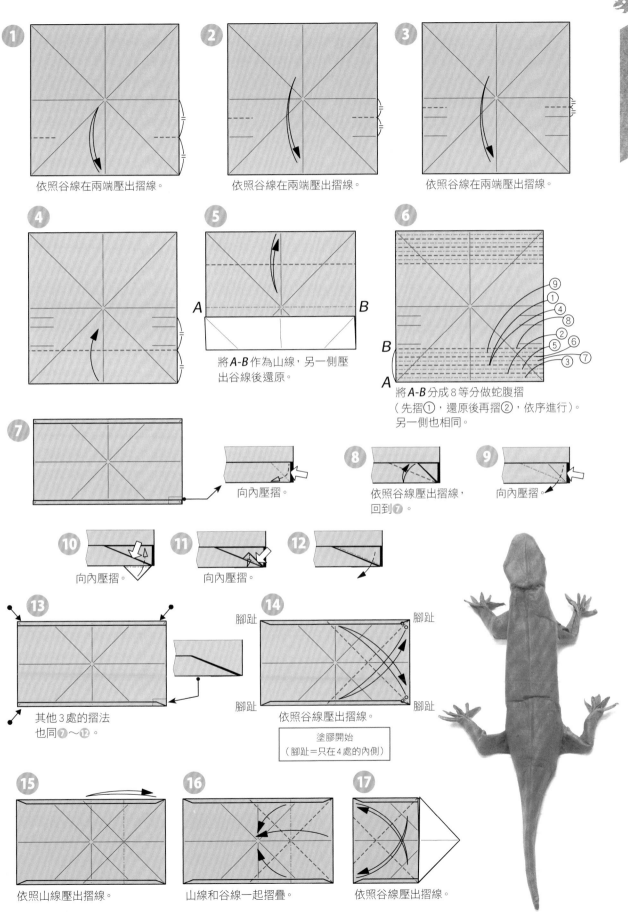

★★★
★
☆

1 依照谷線在兩端壓出摺線。

2 依照谷線在兩端壓出摺線。

3 依照谷線在兩端壓出摺線。

4

5 將 A-B 作為山線，另一側壓出谷線後還原。

6 將 A-B 分成 8 等分做蛇腹摺
（先摺①，還原後再摺②，依序進行）。
另一側也相同。

7 向內壓摺。

8 依照谷線壓出摺線，回到 7 。

9 向內壓摺。

10 向內壓摺。

11 向內壓摺。

12

13 其他 3 處的摺法
也同 7 ～ 12 。

14 腳趾 腳趾
腳趾 腳趾
依照谷線壓出摺線。

塗膠開始
（腳趾＝只在 4 處的內側）

15 依照山線壓出摺線。

16 山線和谷線一起摺疊。

17 依照谷線壓出摺線。

87

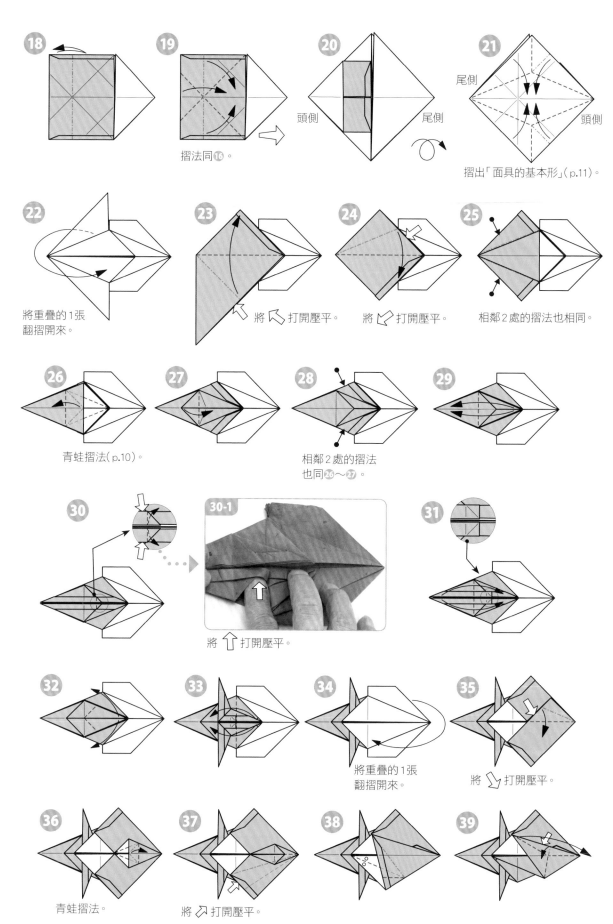

18

19 摺法同⑯。

20 頭側　尾側

21 尾側　頭側
摺出「面具的基本形」(p.11)。

22 將重疊的1張翻摺開來。

23 將 ⤷ 打開壓平。

24 將 ⤶ 打開壓平。

25 相鄰2處的摺法也相同。

26 青蛙摺法(p.10)。

27

28 相鄰2處的摺法也同⑳〜㉗。

29

30 將 ⇧ 打開壓平。

30-1

31

32

33

34 將重疊的1張翻摺開來。

35 將 ⤷ 打開壓平。

36 青蛙摺法。

37 將 ⤴ 打開壓平。

38

39

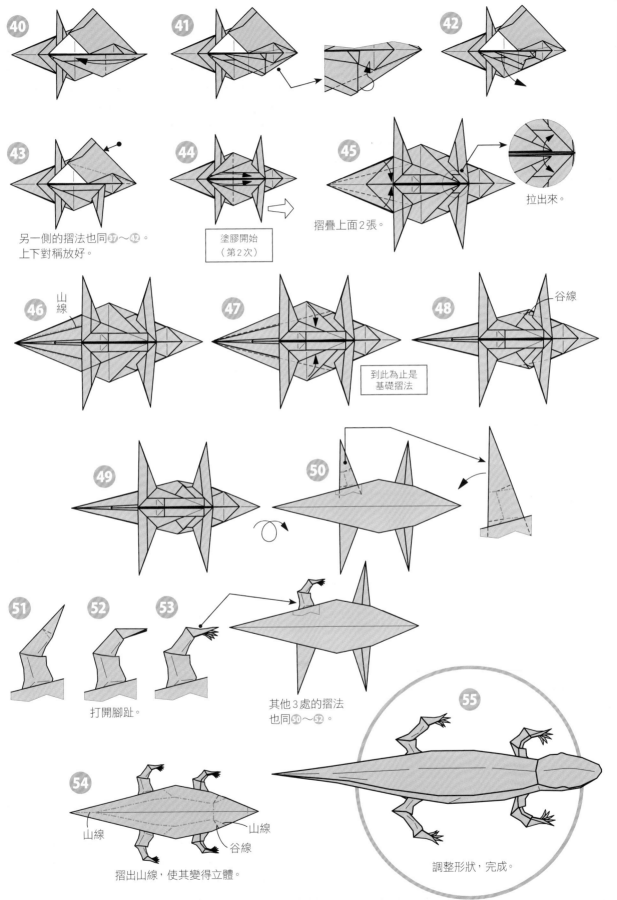

★
★
★
★
☆

40

41

42

43

另一側的摺法也同 37～42。
上下對稱放好。

44

塗膠開始
（第2次）

45

拉出來。

摺疊上面2張。

46 山
線

47

到此為止是
基礎摺法

48 谷線

49

50

51

52

打開腳趾。

53

其他3處的摺法
也同 50～52。

54

山線

山線

谷線

摺出山線，使其變得立體。

55

調整形狀，完成。

恐龍

梁龍

★用紙：和紙（揉染暈色紙）・
23cm × 23cm・1張

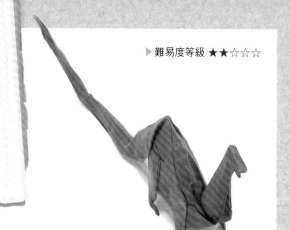

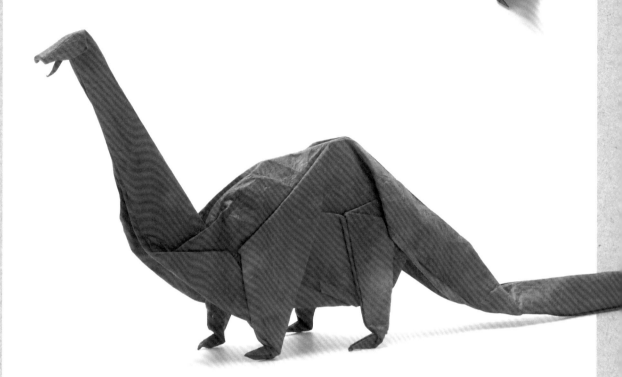

摺疊時的重點

　　從「恐龍的基本形」（p.11）開始摺起。

　　梁龍是尾巴很長的一種大型草食恐龍。這種恐龍我小時候在圖鑑上看過，不過隨著時代的改變，恐龍的外型似乎也有了變化（進化），但我還記得當時圖鑑上所看到的梁龍，雖然腳沒有像本作品般這麼短，卻也不是很長。由於本作品的靈感來源是小時候的記憶，所以依然保有當時的印象。以後有機會的話，再來介紹現今的梁龍般4隻腳比較長的作品。

　　步驟❸拉出後腳的作業，跟「綿羊」（p.26）和「蝴蝶犬」（p.64）摺疊前腳的作業一樣，都是偶爾會用到的手法。雖然不難，但光用圖片不易理解，所以特地加入了照片解說。

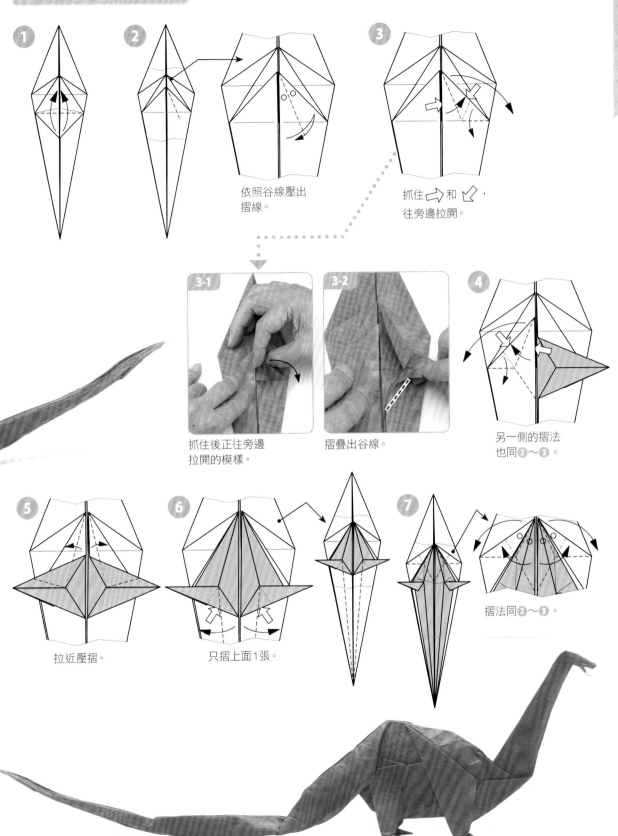

從「恐龍的基本形」（p.11）開始

① ② 依照谷線壓出摺線。

③ 抓住 ⇨ 和 ⇩，往旁邊拉開。

3-1 抓住後正往旁邊拉開的模樣。

3-2 摺疊出谷線。

④ 另一側的摺法也同②～③。

⑤ 拉近壓摺。

⑥ 只摺上面1張。

⑦ 摺法同②～③。

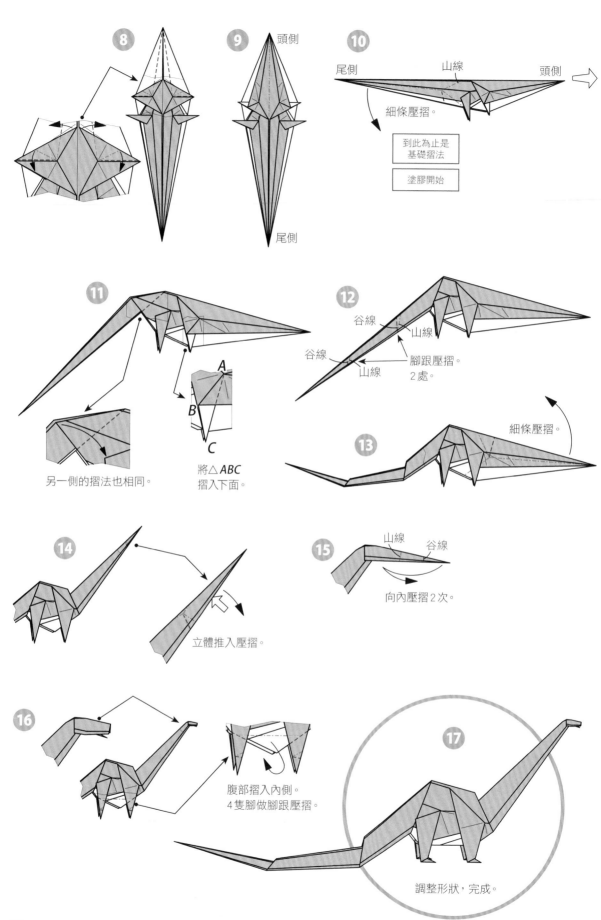

8

9
頭側
尾側

10
尾側　　　　　　山線　　　　　　頭側　⇨
細條壓摺。

到此為止是
基礎摺法

塗膠開始

11
A
B
C

另一側的摺法也相同。

將△ABC
摺入下面。

12
谷線
山線
谷線
山線
腳跟壓摺。
2處。

13
細條壓摺。

14
立體推入壓摺。

15
山線　　　谷線
向內壓摺2次。

16
腹部摺入內側。
4隻腳做腳跟壓摺。

17
調整形狀，完成。

恐龍

三角龍

★用紙：和紙（雲龍紙）·
　40cm × 40cm·1張

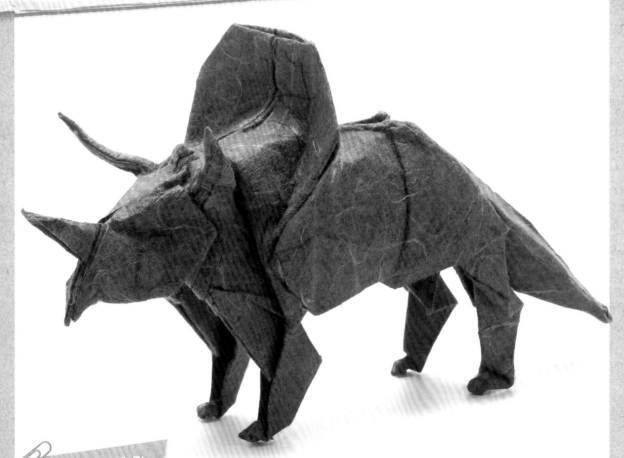

摺疊時的重點

　　用紙的背面作為前腳的2個角，以及正面作為後腳的2個角，都要先貼上補強紙。

　　步驟⑳將背面翻開來的作業雖然不難，但光用圖片不易理解，所以加入了照片解說。步驟㉒是將頭盾末端摺入內側的作業，用市售的色紙或許會比較不好摺，還是用柔軟的和紙來摺會比較容易。這時，也可以直接摺出山線，將頭盾末端摺到後面。

　　步驟㉚要摺的是變形的「鶴的菱形摺法」（p.10），但如果摺得太寬，成品看起來就會變胖，要注意。

　　進行最後修飾時，要將背部（頭盾下部）和頭部的中央山線壓出平坦狀，以做出立體的感覺。步驟㊹要將頭部充分往下摺，可以讓外型更加美觀。

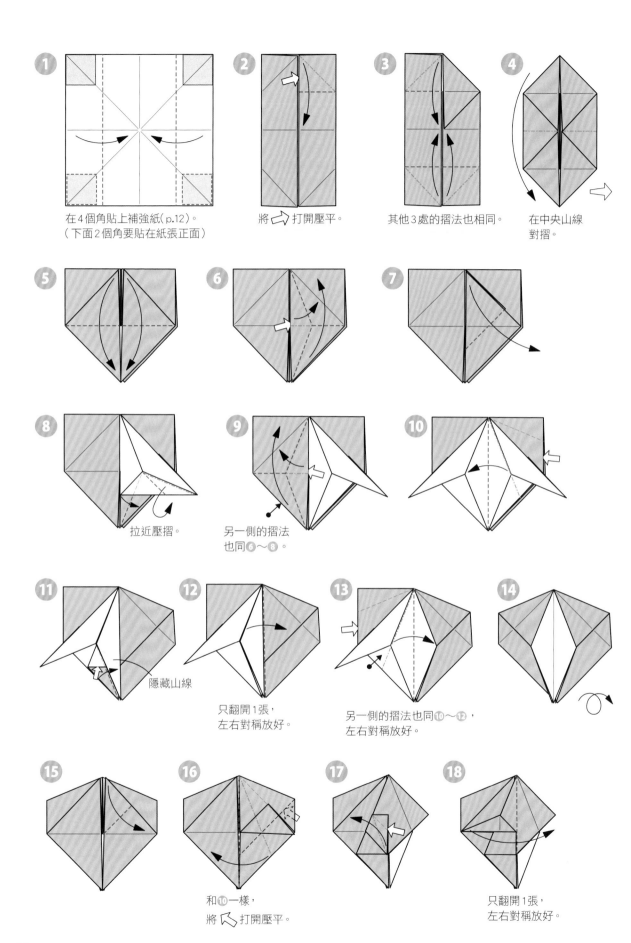

① 在4個角貼上補強紙(p.12)。
（下面2個角要貼在紙張正面）

② 將 ⌐⌐ 打開壓平。

③ 其他3處的摺法也相同。

④ 在中央山線對摺。

⑧ 拉近壓摺。

⑨ 另一側的摺法也同⑥～⑧。

⑪ 隱藏山線

⑫ 只翻開1張，左右對稱放好。

⑬ 另一側的摺法也同⑩～⑫，左右對稱放好。

⑯ 和⑩一樣，將 ⌐⌐ 打開壓平。

⑱ 只翻開1張，左右對稱放好。

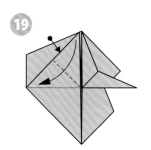

19 另一側的摺法
也同⑮～⑱，
左右對稱放好。

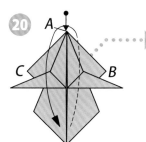

20 以 ↓ 為支點翻摺開來。
A-B 和 A-C 成為谷線。

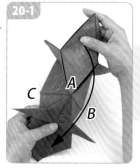

20-1 將用紙翻摺開來，使得
A-B 和 A-C 成為谷線。

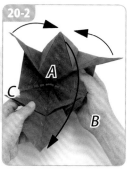

20-2 如箭頭般進行摺疊。

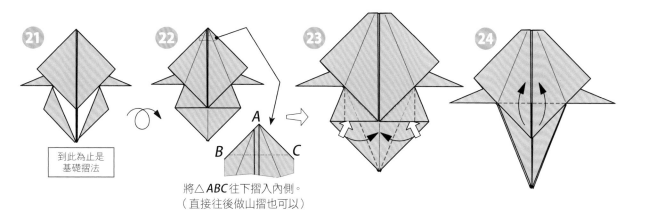

21 到此為止是
基礎摺法

22 將△ ABC 往下摺入內側。
（直接往後做山摺也可以）

23

24

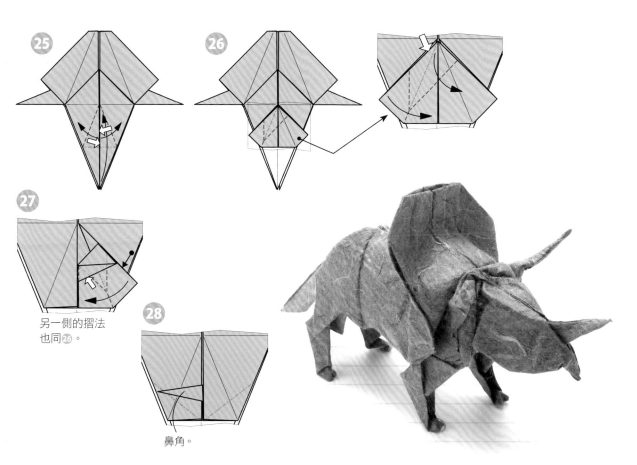

25

26

27 另一側的摺法
也同㉖。

28 鼻角。

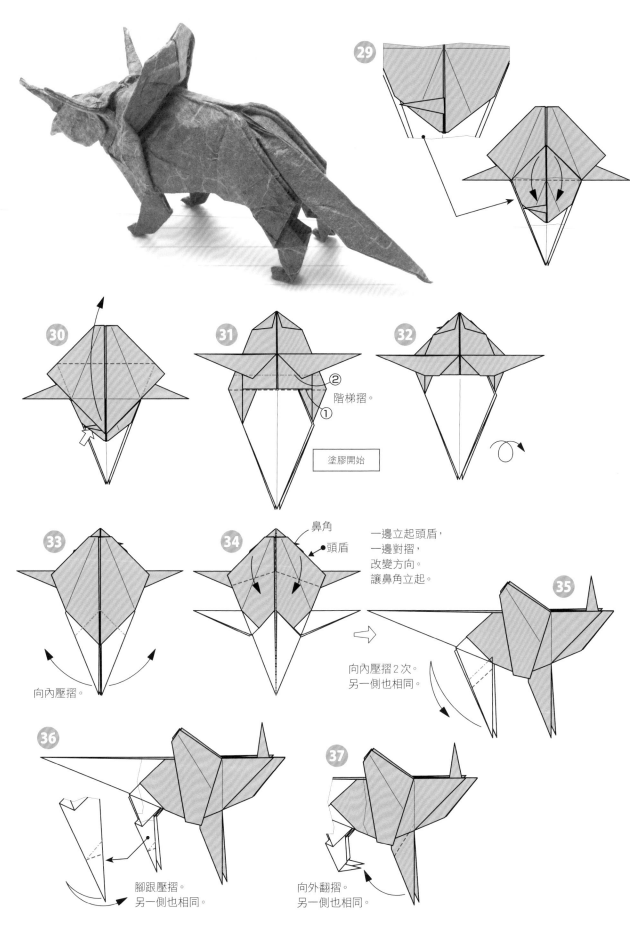

29

30

31 ②
① 階梯摺。

塗膠開始

32

33 向內壓摺。

34 鼻角
頭盾

一邊立起頭盾，
一邊對摺，
改變方向。
讓鼻角立起。

35 向內壓摺2次。
另一側也相同。

36 腳跟壓摺。
另一側也相同。

37 向外翻摺。
另一側也相同。

★★★
☆☆

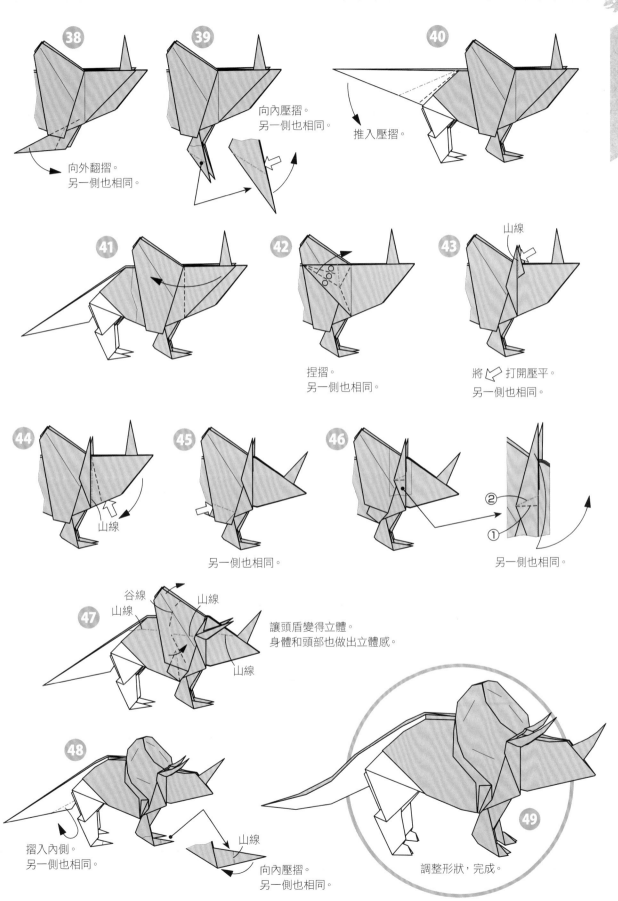

38 向外翻摺。
另一側也相同。

39 向內壓摺。
另一側也相同。

40 推入壓摺。

41

42 捏摺。
另一側也相同。

43 山線
將 ↙ 打開壓平。
另一側也相同。

44 山線

45 另一側也相同。

46 ② ① 另一側也相同。

47 谷線 山線 山線 山線
讓頭盾變得立體。
身體和頭部也做出立體感。

48 摺入內側。
另一側也相同。
山線
向內壓摺。
另一側也相同。

49 調整形狀，完成。

恐龍

基龍

★ 用紙：和紙（色粕紙）·
32cm × 32cm · 1張

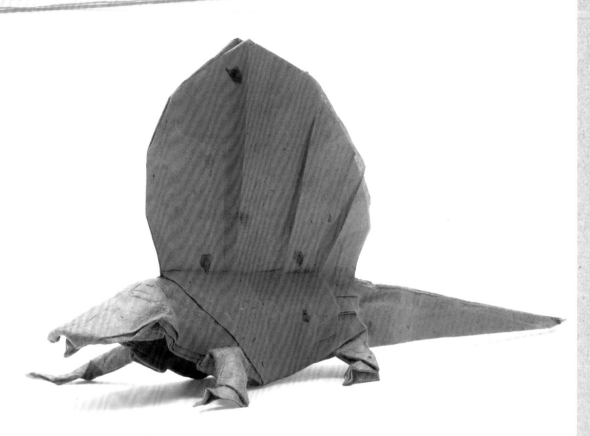

　　基龍是恐龍時代之前（石炭紀）的草食哺乳類型爬蟲類。背上的帆據稱是用來調節體溫的，但事實如何尚未明確。這個基礎摺法，跟我的第一本書《擬真摺紙》中的「獨角仙」和「喙嘴翼龍」所使用的基礎摺法是一樣的。由於這個基礎摺法的應用範圍非常廣泛，請各位務必要熟練。

　　步驟⑬之後要進行3處的翻面壓摺（p.9）。步驟⑳～㉕在摺疊4等分角的方法上有詳細的圖示，其他作品如果有遇到相同的狀況，也請加以參考。

　　背帆要用階梯摺來做出皺褶，如果不方便在頭側做出山線，做出谷線後再進行階梯摺也沒關係。由於前腳比後腳還長，不妨用階梯摺來調節長短。

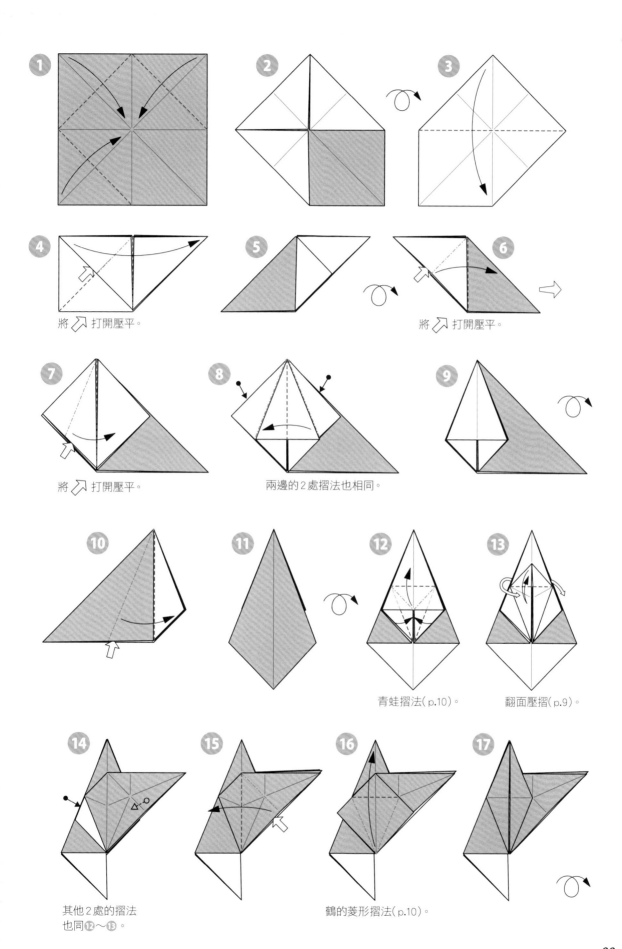

★★★☆☆

① ② ③ ④ 將⬆打開壓平。 ⑤ ⑥ 將⬆打開壓平。

⑦ 將⬆打開壓平。 ⑧ 兩邊的2處摺法也相同。 ⑨

⑩ ⑪ ⑫ 青蛙摺法（p.10）。 ⑬ 翻面壓摺（p.9）。

⑭ 其他2處的摺法也同⑫～⑬。 ⑮ ⑯ 鶴的菱形摺法（p.10）。 ⑰

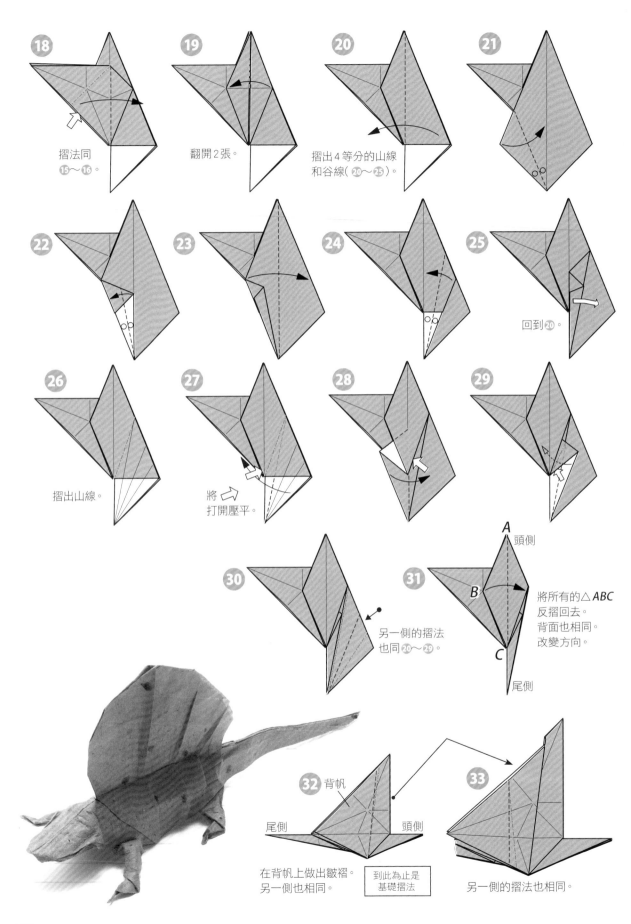

18 摺法同 ⓯～⓰。

19 翻開2張。

20 摺出4等分的山線和谷線(⓴～㉕)。

21

22

23

24

25 回到⓴。

26 摺出山線。

27 將 ⇨ 打開壓平。

28

29

30 另一側的摺法也同⓴～㉙。

31
A
頭側
B
C
尾側

將所有的△ABC
反摺回去。
背面也相同。
改變方向。

32 背帆
尾側 頭側

在背帆上做出皺褶。
另一側也相同。

到此為止是基礎摺法

33 另一側的摺法也相同。

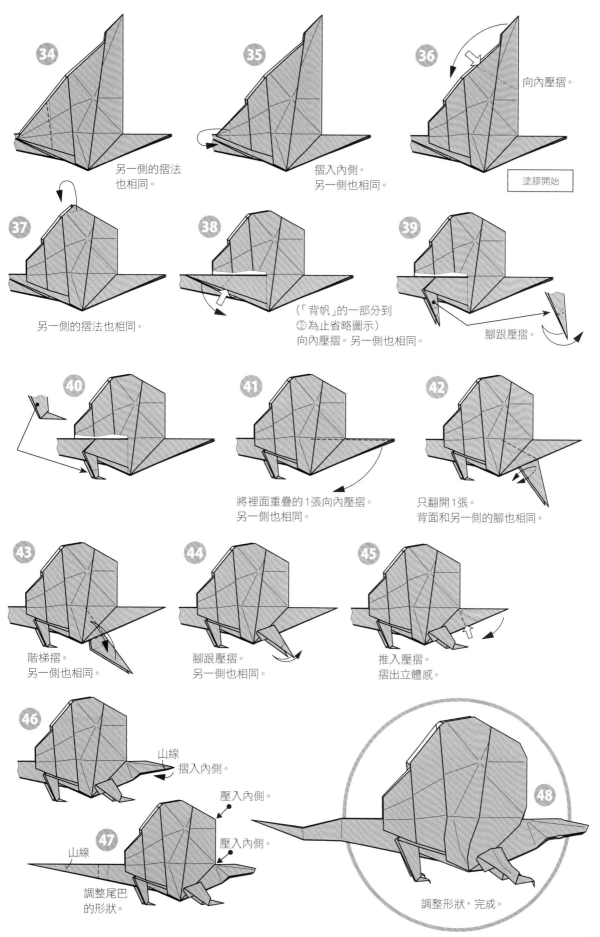

★★★
★★★
☆☆
☆☆

34 另一側的摺法也相同。

35 摺入內側。另一側也相同。

36 向內壓摺。

塗膠開始

37 另一側的摺法也相同。

38 （「背帆」的一部分到⑩為止省略圖示）向內壓摺。另一側也相同。

39 腳跟壓摺。

40

41 將裡面重疊的1張向內壓摺。另一側也相同。

42 只翻開1張。背面和另一側的腳也相同。

43 階梯摺。另一側也相同。

44 腳跟壓摺。另一側也相同。

45 推入壓摺。摺出立體感。

46 山線 摺入內側。

47 山線 調整尾巴的形狀。

壓入內側。
壓入內側。

48 調整形狀，完成。

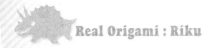
恐龍

鐮刀龍

★用紙：和紙（楮薄紙）·
32cm × 32cm·1張

摺疊時的重點

　　鐮刀龍是外型很奇特的恐龍，牠有細細長長的頸部，後腳有4根爪子，前腳則有3根細長的爪子。前腳和後腳的爪子，摺法跟前作《擬真摺紙2 空中飛翔的生物篇》中收錄的「龍」和「麻雀」的摺法是一樣的。步驟⓯～⓳為摺疊後腳的作業，雖然摺疊的部分比爪子還要大，但摺法是一樣的。

　　步驟㊴會將摺入內側的蛇腹摺拉出來重新摺疊（請參照照片解說），頭部也是以這個部分來做出下顎的。利用照片中的摺法，可以減輕摺疊時對紙張造成的負擔。步驟㊶～㊷的步驟則是為了要減少尾端的紙張厚度。

　　如果想讓完成的作品自行站立，就必須在爪子的縫隙中塗膠。爪子請各自彎曲成「ㄟ」字型，使其保持平衡。

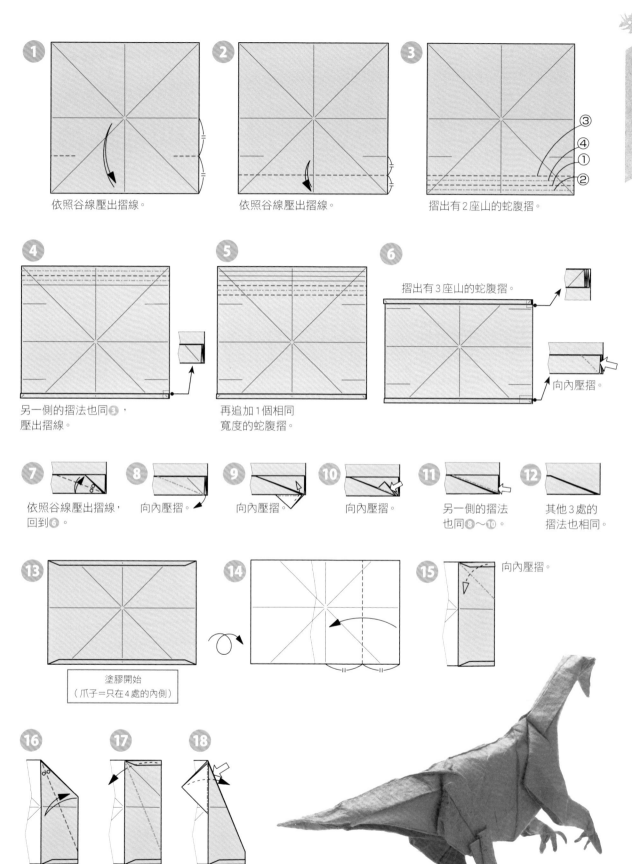

★★★
★★
☆

1 依照谷線壓出摺線。

2 依照谷線壓出摺線。

3 摺出有2座山的蛇腹摺。

③
④
①
②

4 另一側的摺法也同❸，
壓出摺線。

5 再追加1個相同
寬度的蛇腹摺。

6 摺出有3座山的蛇腹摺。

向內壓摺。

7 依照谷線壓出摺線，
回到❻。

8 向內壓摺。

9 向內壓摺。

10 向內壓摺。

11 另一側的摺法
也同❽～❿。

12 其他3處的
摺法也相同。

13
塗膠開始
（爪子＝只在4處的內側）

14

15 向內壓摺。

16 依照谷線
壓出摺線，
回到❶❺。

17 向內壓摺。

18 向內壓摺。

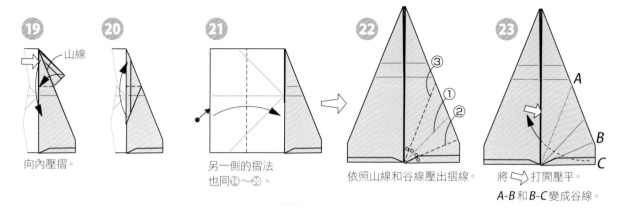

19 山線
向內壓摺。

20

21 另一側的摺法
也同⑭～⑳。

22 ③ ① ②
依照山線和谷線壓出摺線。

23 A B C
將 ⇗ 打開壓平。
A-B 和 B-C 變成谷線。

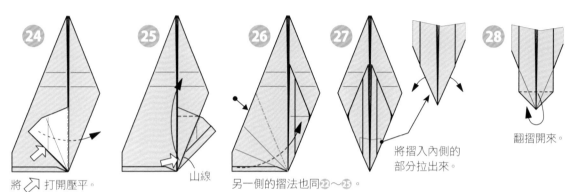

24 將 ⇗ 打開壓平。

25 山線

26 另一側的摺法也同㉒～㉕。

27 將摺入內側的
部分拉出來。

28 翻摺開來。

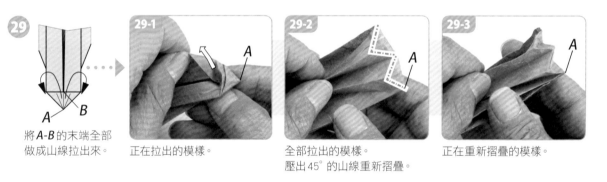

29 A B
將 A-B 的末端全部
做成山線拉出來。

29-1 A
正在拉出的模樣。

29-2 A
全部拉出的模樣。
壓出45°的山線重新摺疊。

29-3 A
正在重新摺疊的模樣。

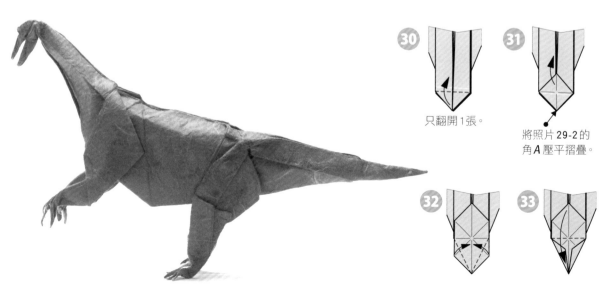

30 只翻開1張。

31 將照片 29-2 的
角 A 壓平摺疊。

32

33

★★★
★★
☆

34
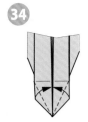

35
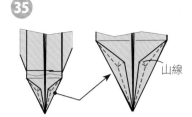

山線

36
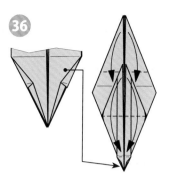

37
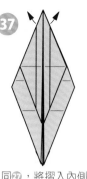

同㉗，將摺入內側
的部分拉出來。

38
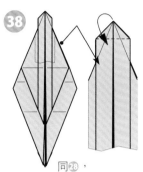

同㉘，
將內側重疊3層
的部分翻摺開來。

39
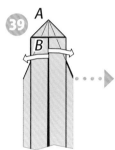

A
B

同㉙，
將*A-B*的末端全部
做成山線拉出來。

39-1
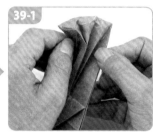

正在拉出的模樣。

39-2
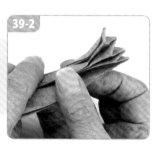

正在摺疊的模樣。

40
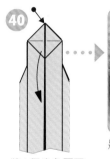

將2個尖角壓平，
摺法同㉛。

40-1
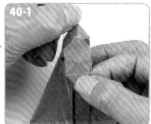

將前方尖角壓平的模樣。

40-2
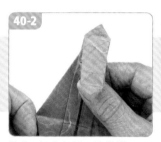

將第2個尖角壓平的模樣。

40-3
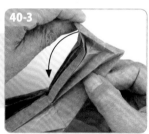

40-2從旁邊看過去的模樣。

41
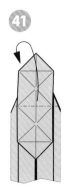

42
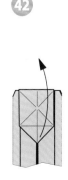

43
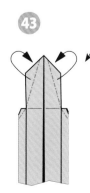

山線

44
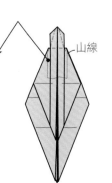

45
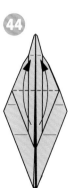

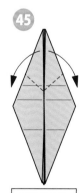

到此為止是
基礎摺法

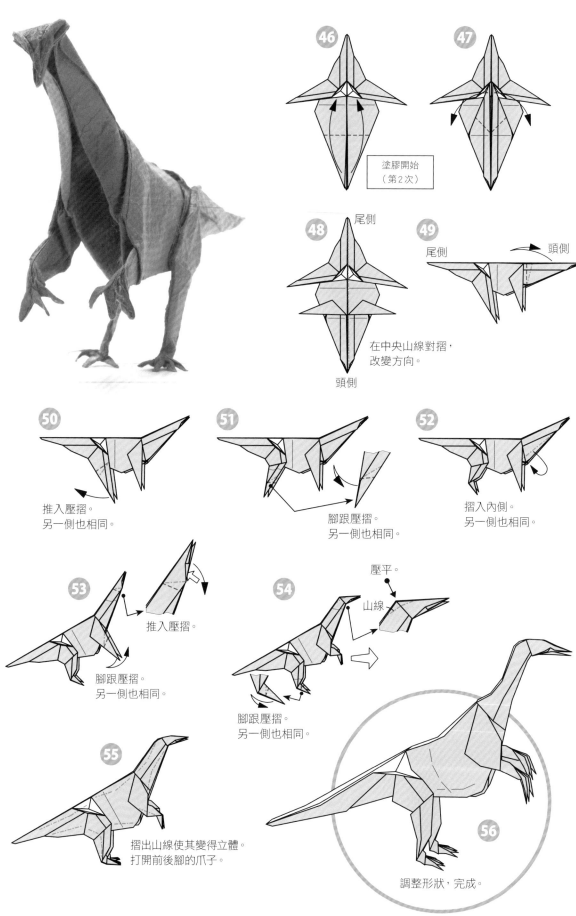

46

47

塗膠開始
（第2次）

48 尾側

頭側

49 尾側　　頭側

在中央山線對摺，
改變方向。

50

推入壓摺。
另一側也相同。

51

腳跟壓摺。
另一側也相同。

52

摺入內側。
另一側也相同。

53

推入壓摺。

腳跟壓摺。
另一側也相同。

54

壓平。

山線

腳跟壓摺。
另一側也相同。

55

摺出山線使其變得立體。
打開前後腳的爪子。

56

調整形狀，完成。

恐龍

副櫛龍

★ 用紙：和紙（揉染暈色紙）·
32cm × 32cm·1張

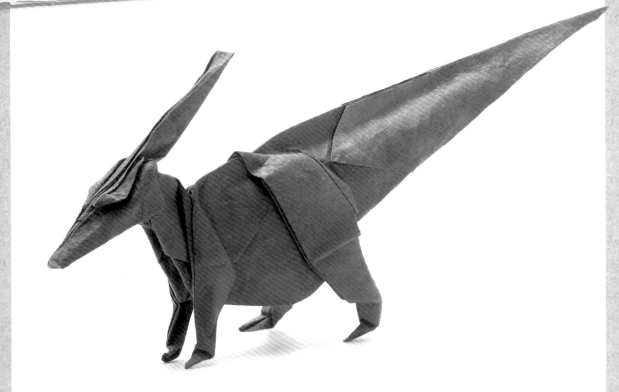

摺疊時的重點

　　可以在作為後腳的2個角的正面貼上補強紙。摺法和我的第一本書《擬真摺紙》中的「馳龍」有點類似。

　　步驟㉘是為了讓前腳變得細長的沉摺，步驟㉙則是為了讓前腳看起來更長的沉摺，摺的時候請一邊確認照片解說來進行。

　　步驟㉞要抬高頭部和前腳使其轉動時，為了避免頸部變短，要儘量加大轉動的角度，使得頭部往後仰，看起來就會更加帥氣。

　　進行最後修飾時，將背部的山線捏成像魚的背鰭一樣，整體調整出弧度，做出立體感，就能給人氣勢非凡的感覺。

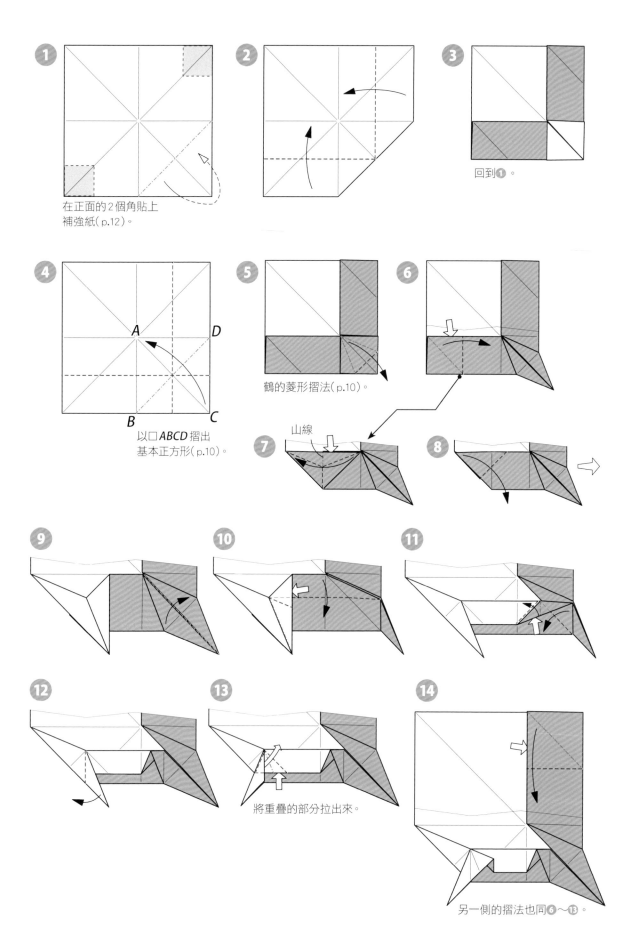

1 在正面的2個角貼上
補強紙（p.12）。

2

3 回到**1**。

4 以□*ABCD*摺出
基本正方形（p.10）。

5 鶴的菱形摺法（p.10）。

6

7 山線

8

9

10

11

12

13 將重疊的部分拉出來。

14 另一側的摺法也同**6**〜**13**。

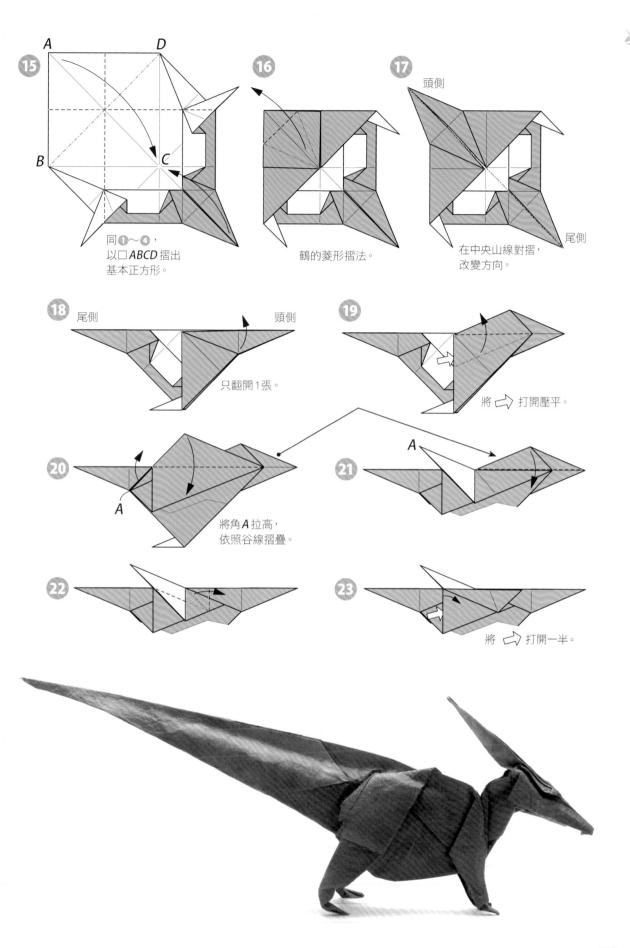

15 A D

B C

同❶～❹，
以□*ABCD* 摺出
基本正方形。

16

鶴的菱形摺法。

17 頭側

尾側

在中央山線對摺，
改變方向。

18 尾側 頭側

只翻開1張。

19

將 ⇨ 打開壓平。

20

A

將角 *A* 拉高，
依照谷線摺疊。

21 *A*

22

23

將 ⇨ 打開一半。

副
櫛
龍

★★★★☆

109

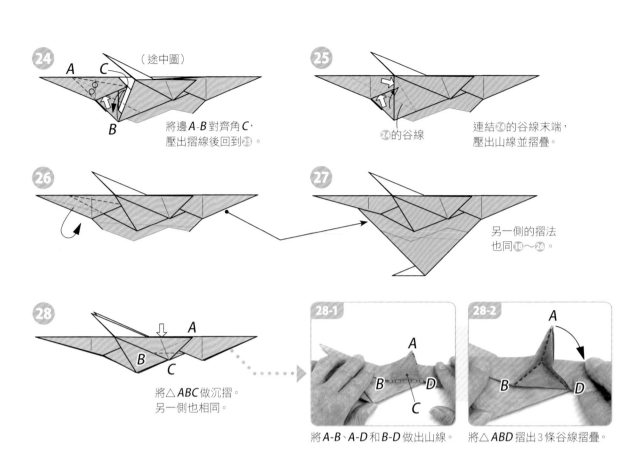

㉔ （途中圖）

A C

B

將邊A-B對齊角C，
壓出摺線後回到㉓。

㉕

㉔的谷線

連結㉔的谷線末端，
壓出山線並摺疊。

㉖

㉗

另一側的摺法
也同⑱～㉔。

㉘ A

B

C

將△ABC做沉摺。
另一側也相同。

28-1

A

B D

C

將A-B、A-D和B-D做出山線。

28-2

A

B D

將△ABD摺出3條谷線摺疊。

㉙

到此為止是
基礎摺法

一邊將中央山線
往下做沉摺，
一邊摺疊。

隱藏山線

29-1

將 ↘ 的中央山線壓到下面。

29-2

已經壓到下面的模樣
（從上往下看）。

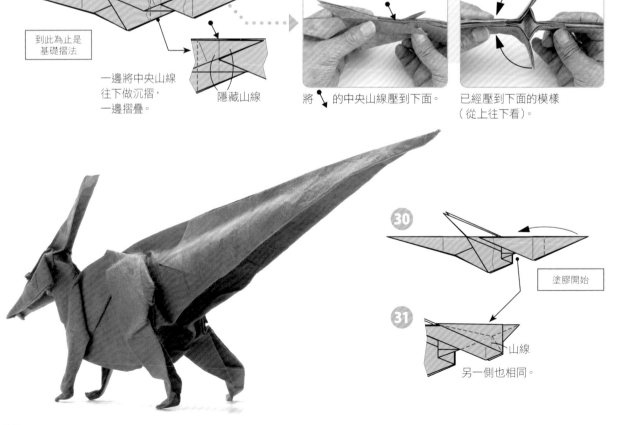

㉚

塗膠開始

㉛

山線

另一側也相同。

32 谷線
另一側也相同。

33 推入壓摺。

34 以 ● 為中心，
轉動頭部和前腳。

35 山線

36

37 山線
將頸部摺細。
另一側也相同。

38 山線
隱藏谷線
山線
摺入內側。
頭冠末端做山摺。
另一側也相同。

39 山線
4隻腳做
腳跟壓摺。

40 腳跟壓摺。
另一側也相同。

41 調整形狀，完成。

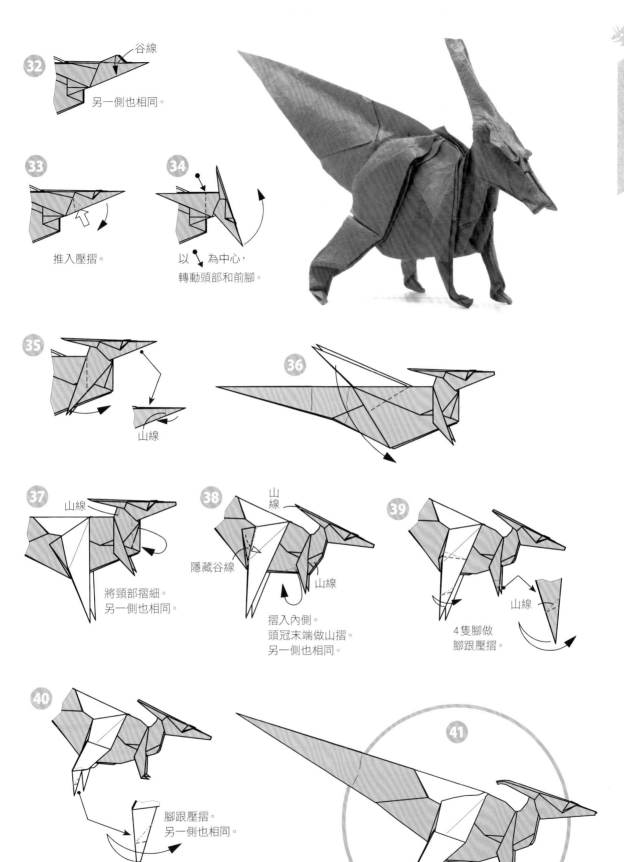

111

作者介紹

福井久男　*Hisao Fukui*

1951年5月，出生於東京都涉谷區。

1971年起，展開創作摺紙活動。

1974年起，在西武百貨涉谷店、池袋巴而可等地發表作品。

1998年起，開始活用摺紙的素材，開發出獨具立體感的擬真摺紙手法。

2002年4月起，於「御茶之水 摺紙會館」（湯島的小林）每月定期舉辦摺紙教室。

2002年8月，於「御茶之水 摺紙會館」舉辦「昆蟲與恐龍的創作摺紙展」。日本經濟新聞等報紙媒體也曾採訪報導。

2002年9月，組成「擬真摺紙會」。

2008年10月，於惠比壽GARDEN PLACE舉行摺紙作品展覽及摺紙表演，大獲好評。

目前以埼玉縣草加市的自宅為工作室，從事創作活動中。

著作有：《擬真摺紙》（2013年）、《擬真摺紙2 空中飛翔的生物篇》（2014年），皆為河出書房新社出版。

〈御茶之水 摺紙會館（湯島的小林）官方網站〉

http://www.origamikaikan.co.jp/

※關於本書所刊載的摺紙作品所使用的紙張，請向摺紙會館詢問。
　（也有些紙張並未販售。）

※目前摺紙會館正在舉辦福井久男的「擬真摺紙教室」。

詳細內容請向摺紙會館詢問（ Tel：03-3811-4025）。

日文原著工作人員

編輯・內文設計・DTP	atelier jam （ http://www.a-jam.com/ ）
編輯協助	山本 高取
攝影	前川 健彥
封面設計	阪本 浩之／atelier jam

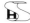 有著作權・侵害必究　　　定價280元

愛摺紙11

擬真摺紙3 陸上行走的生物篇（暢銷版）

作　　者	/ 福井久男
譯　　者	/ 賴純如
出　版　者	**漢欣文化事業有限公司**
地　　址	/ 新北市板橋區板新路206號3樓
電　　話	/ 02-8953-9611
傳　　真	/ 02-8952-4084
郵 撥 帳 號	/ 05837599 漢欣文化事業有限公司
電 子 郵 件	/ hsbookse@gmail.com
二 版 一 刷	/ 2021年7月

本書如有缺頁、破損或裝訂錯誤，請寄回更換

REAL ORIGAMI 1 MAI NO KAMI KARA TSUKURU ODOROKI NO ART
RIKU WO ARUKU IKIMONO HEN
©HISAO FUKUI 2015
Originally published in Japan in 2015 by KAWADE SHOBO SHINSHA Ltd.
Publishers, Tokyo.
Chinese translation rights arranged through TOHAN CORPORATION, TOKYO.
and Keio Cultural Enterprise Co., Ltd.

國家圖書館出版品預行編目資料

擬真摺紙. 3, 陸上行走的生物篇/福井久男著；賴純如譯.
-- 二版. -- 新北市：漢欣文化事業有限公司, 2021.07
112面；26x19公分. --（愛摺紙；11）
ISBN 978-957-686-810-8(平裝)

1. 摺紙

972.1　　　　　　　　　　　　　　110008644